Le 11/9/12

L'ART

DE CONSERVER SES CHEVEUX

L'ART
DE
CONSERVER SES CHEVEUX
OU

RECHERCHES PHYSIOLOGIQUES

SUR LES

MOYENS DE SOIGNER SOI-MÊME SA CHEVELURE

NOUVELLE ÉDITION

REFONDUE ET CONSIDÉRABLEMENT AUGMENTÉE

PAR

J. BESANCENOT (de Vesoul)

VESOUL

CHEZ L'AUTEUR, RUE DU CENTRE

A PARIS

CHEZ H. LEBRUN, RUE DE L'UNIVERSITÉ, 8

1874

A MES AMIS, AUX PERSONNES QUE J'AIME
ET QUE J'ESTIME.

L'homme qui a vécu avec le monde et qui, pendant son séjour sur cette terre, a été favorisé de l'amitié des uns et de la bienveillance des autres, a contracté, par cela même, envers ses semblables, une dette de reconnaissance qu'il est de son devoir d'acquitter.

Pour remplir ce but, je ne crois pas pouvoir mieux faire que d'écrire, à leur intention, quelques-unes de mes observations sur la dermatologie pilifère, et de leur dédier ces pages à titre de bon souvenir.

La lecture de cet opuscule sera profitable à tous les âges comme à toutes les classes de la société. Les habitants du Nord, ceux du Midi et du Centre de la France y trouveront l'explication des besoins de leur chevelure et l'indication des soins qu'elle réclame.

Nous y avons ajouté la formule des médicaments et la manière de les préparer et de les employer avec fruit.

Qu'il me soit permis, au commencement de ce travail, de rendre hommage au médecin savant, au physiologiste érudit qui a été mon conseil, et à qui je dois les moyens d'observation dont je viens soumettre le résultat au lecteur. Honorer sa mémoire est pour moi un devoir autant qu'un bonheur.

Je veux parler du docteur Simonin. Ce nom vénéré, placé à la première page de mon livre, sera sa meilleure recommandation auprès de ceux qui l'ont connu.

Je serai aussi redevable du succès aux anatomistes, aux physiologistes, aux thérapeutistes qui ont traité de la matière. Ce sont les belles pages de l'anatomiste J. Cruveilhier, du physiologiste J. Béclard, de J.-L. Alibert, qui, par la savante description qu'elles renferment de l'organisation et des fonctions du corps humain, nous ont ouvert la voie, et c'est à l'aide de leurs grandes découvertes que nous avons pu parvenir à donner à notre ouvrage ce caractère d'autorité qui le recommande à l'attention du public.

Heureux si, par nos études approfondies, par le rapprochement des découvertes de ces savants avec notre pratique, nous avons eu la bonne fortune de rencontrer quelques vérités neuves et inédites sur l'organisation pilifère. Les fonctions de chacun des organes qui y président, leur dépendance réciproque, la manière dont s'entretient l'économie du cuir chevelu, ses relations avec l'économie générale, la nature des éléments qui contribuent à la pilosité, les différentes causes qui entraînent la perte des cheveux, toutes ces questions sont expliquées, démontrées ici de manière à mettre le lecteur à même de reconnaître lui-même les soins que réclame sa chevelure.

LISTE DES PRODUITS DÉCRITS DANS L'OUVRAGE

POMMADE PILIFÈRE N° 1.

La pommade n° 1, outre les précieuses qualités fortifiantes et conservatrices de la chevelure qu'elle partage avec l'eau du même numéro, a encore celles de faciliter les fonctions de la sécrétion et d'activer la pilosité, en même temps qu'elle détruit les pellicules et s'oppose aux affections du cuir chevelu.

EAU CAPILLAIRE N° 1.

Les éléments toniques et stimulants qui la composent fournissent à l'économie pilifère ce qui lui est nécessaire. Elle fortifie le cuir chevelu, relève l'énergie des organes pilifères, active leurs fonctions de sécrétion, détermine la pousse des cheveux, fait disparaître les pellicules et guérit les altérations de toute nature qui se forment à la surface céphalique.

POMMADE PILIFÈRE N° 2.

Cette pommade a pour propriété de donner aux tissus céphaliques le ton et la densité nécessaires à l'accomplissement de leurs fonctions; elle détermine une contraction des organes qui modifie le cours des sécrétions, et par suite s'oppose à l'épuisement de l'économie pilifère, et favorise la pilosité.

EAU PILIFÈRE N° 2.

Cette eau, employée de concert avec la pommade du même numéro, produit sur le cuir chevelu un resserrement des interstices organiques

qui, imprimant une plus grande condensation à la peau de la tête, rend plus intime l'affinité du cuir chevelu avec les organes du crâne, protége l'économie pilifère contre les accidents extérieurs, et favorise le cours continuel de la production pilifère.

EAU VÉGÉTANNIQUE.

L'Eau végétannique, ainsi nommée à cause de l'action tannique qu'elle exerce sur la peau, répare les pertes causées par les sueurs ; son action énergique sur l'organisation pilifère s'oppose à l'affaiblissement du sang et protége le cuir chevelu.

NERVOSINE PILAIRE.

La Nervosine, ainsi nommée à cause de la nature des éléments qui la composent, est indispensable aux personnes faibles et délicates, chez lesquelles elle développe et fortifie le système de l'organisation. Son emploi est de toute nécessité à la suite des couches et de toutes les maladies graves, parce qu'elle fournit à l'économie pilifère les éléments qui lui font défaut. Elle reconstitue le système nerveux, rétablit l'ordre dans ses fonctions, en même temps qu'elle ranime la végétation capillaire.

RÉCAPILLISATRICE PILAIRE.

Employée de concert avec la Nervosine, elle exerce sur l'organisation pilifère une puissance remarquable. Indispensable aux personnes faibles et délicates, chez lesquelles elle développe et fortifie le système organique, elle l'est également à la suite des couches et des maladies graves; son usage reconstitue les vaisseaux capillaires en fournissant au sang les éléments qui lui sont nécessaires, rétablit l'ordre dans les fonctions et ranime la végétation pilifère en activant la pousse des cheveux.

L'ART DE CONSERVER SES CHEVEUX

OU

RECHERCHES PHYSIOLOGIQUES

SUR LES

MOYENS DE SOIGNER SOI-MÊME SA CHEVELURE

CHAPITRE Ier.

DU CUIR CHEVELU, DE SA STRUCTURE ET DE SES RAPPORTS AVEC LE DÉVELOPPEMENT DE L'INDIVIDU.

L'enveloppe céphalique se compose de trois parties principales.

La plus profonde est l'envelôppe sous-dermique. Nous considérons cette enveloppe comme la principale du cuir chevelu, parce qu'elle est l'intermédiaire entre l'économie générale et l'économie du cuir chevelu ; c'est elle qui entretient et nourrit tous les éléments qui sont les principes de la pilosité.

La deuxième partie n'est autre que le derme.

La troisième, superficielle, porte le nom connu d'épiderme.

Examinons ces enveloppes diverses suivant les différents

âges de l'individu, et considérons la première enfance comme étant le point de départ du développement pilifère.

L'enveloppe céphalique, dans la première enfance, n'est pas rencontrée d'égale épaisseur chez tous les sujets; les observations suivantes nous le démontreront.

Le cuir chevelu, dans la première enfance, présente chez les uns une épaisseur de 2 millimètres ; chez d'autres, de 1 millimètre et demi; enfin, chez d'autres encore, de 1 millimètre seulement.

Ces trois catégories différentes laissent prévoir à l'avance la place que chacune d'elles occupera plus tard dans les classes pilifères. Ajoutons que le cuir chevelu n'a pas sur la même enveloppe une épaisseur régulière, mais nous prendrons comme moyenne celle que nous avons indiquée plus haut.

A partir de cette première enfance, le sujet avance tous les jours de plus en plus dans la vie ; il se fortifie, se développe, et arrive progressivement à l'époque de la puberté.

Le système pilifère, soumis aux mêmes lois naturelles, suit également le développement général, en s'appropriant les éléments du sujet auquel il appartient.

A mesure que le sujet avance en âge, le sol pilaire varie de profondeur, et les classes pilifères se caractérisent ; c'est ainsi qu'arrivé à son dernier développement, le cuir chevelu, qui présentait à la naissance une épaisseur de 2 millimètres, en présentera 5. Celui qui avait 1 millimètre et demi d'épaisseur en aura 4, tandis que celui de 1 millimètre atteint une épaisseur triple.

La production de chacune de ces classes sera en raison de l'épaisseur de la peau : chevelure forte pour la première classe, chevelure moyenne pour la deuxième classe, chevelure faible pour la troisième classe.

De là, trois classes de systèmes pilifères ; toutefois, ces règles n'ont rien d'absolu ; ainsi, on rencontre des sols pilaires de 7 et même de 8 millimètres pour les individus de

la première catégorie, et d'autres intermédiaires pour les catégories suivantes, qui constitueront autant de variétés du système pilifère.

On accorde aux races du midi les chevelures fortes et noires, aux races du nord les chevelures fines et blondes, et le centre de la France représenterait les chevelures moyennes, de couleur marron foncé.

Mais, envahis par les deux races grecque et germanique, chacune d'elles nous a laissé sur ce que nous possédons naturellement 25 0/0 de son type.

C'est-à-dire que le contact de notre famille avec la famille noire a engendré des bruns et quelques noirs, et que, aussi, le contact de notre famille avec la famille jaune a engendré des jaunes, des blonds cendrés et des marrons clairs.

Des tissus céphaliques. Leurs fonctions. — La peau fraîche d'une enveloppe cranienne, celle qui, par exemple, serait observée sur un sujet suicidé ou enlevé par une mort subite, lorsqu'elle est détachée du crâne, laisse échapper un liquide mélicérique sanguinolent, graisseux, et glissant.

Outre les trois enveloppes dont nous avons parlé, il en existe une quatrième qui enveloppe et protége la boîte osseuse (elle est en contact avec l'enveloppe sous-dermique). Ce tissu est désigné par les anatomistes sous le nom d'aponévrose épicranienne. Ces deux tissus (épicranien et sous-dermique), identiquement semblables, sont d'une finesse extrême. Leur texture est assez semblable à la peau de baudruche (intestin de mouton ou de bœuf). Le tissu qui sert d'enveloppe au crâne a pour fonctions de transmettre au tissu sous-dermique, par l'effet de la transsudation, les éléments qui entretiennent le cuir chevelu et les cheveux; le tissu sous-dermique paraît avoir pour fonctions d'absorber ces mêmes principes au bénéfice de l'économie dermique et de les maintenir à la disposition de l'organisation.

Le cuir chevelu renferme des glandes appelées glandes

sudorifères, glandes sébacées, des vaisseaux capillaires veineux et des nerfs.

Le liquide qui est transsudé par l'enveloppe qui recouvre le crâne, et qui est absorbé par le tissu sous-dermique, est la partie liquide du sang (sérum du sang). Ce liquide contient tous les éléments nutritifs qui entretiennent la pilosité.

Le sérum du sang une fois introduit dans le domaine de l'économie dermique, cette dernière le soumet au travail de séparation ; les éléments qui colorent les cheveux ont leur siége à la base du derme, la graisse se concrète dans les glandes et dans les membranes du derme, les huiles remplissent les glandes destinées à les recevoir, la moelle nerveuse pénètre dans les canaux nerveux, le sang remplit les vaisseaux capillaires, puis, sous l'influence du sang, le travail de la sécrétion s'opère ; le travail de la formation des cheveux et celui de l'élimination sont le produit de cette organisation.

L'enveloppe céphalique est traversée dans son épaisseur par une grande quantité de petits tubes ou gaînes étroites et profondes destinées aux fonctions de l'organisation dermatologique.

Ces tubes, des auteurs les désignent sous le nom de pores, d'autres sous la dénomination de follicules. Ces deux dénominations ont chacune leur raison d'être : le mot pore désigne plus spécialement la faculté d'absorption ou d'exhalaison ; la dénomination de follicule provient des poils follets qui s'y forment, et qui, après la chute des cheveux, en sont le seul produit.

La matrice pilaire exerce les deux fonctions d'absorption et d'exhalaison ; de plus, elle contient les organes essentiels de la pilosité ; c'est dans sa cavité que naît le cheveu, c'est aussi la gaîne matriculaire qui dirige, protége et facilite la sortie de la pilosité dans l'épaisseur du cuir chevelu. Le nombre des tubes matriculaires que contient le cuir chevelu répond au nombre des cheveux qu'on observe sur l'enve-

loppe céphalique. Ces gaînes sont plus ou moins profondes, selon le développement de la pilosité : elles sont implantées dans l'épaisseur du derme de la même manière que le sont les alvéoles des abeilles dans une planche à miel ; elles sont plus ou moins pressées les unes contre les autres, et fournissent à un nombre plus ou moins grand de cheveux ; elles sont de nature nerveuse et transparente ; c'est cette transparence ou réflexion des corps qui permet d'observer dans chacune d'elles la couleur des cheveux qu'elle est destinée à former.

Quand la portion du cuir chevelu détaché du crâne est encore fraîche, la matrice pilaire présente dans la longueur de son tube le cheveu ; dans son fond intérieur, à la base du cheveu, se présente le bulbe, ou plutôt le tronc primitif du cheveu ; à la base du bulbe, dans les dernières profondeurs de la matrice, se fait observer un liquide sanguinolent : ce liquide est un mélange de sang et de matière grasse ; il se laisse observer aussi longtemps que la portion du cuir chevelu n'est pas trop altérée.

Dans le fond intérieur de la matrice, là même où l'on a observé le liquide rougeâtre, se présente le germe, organe principal de la pilosité ; ce germe est suivi de plusieurs racines, dont une principale, que j'appellerai le pivot ; la partie supérieure du pivot traverse le fond de la matrice pilaire, et la partie inférieure de ce pivot ainsi que les racines qui en dépendent pénètrent dans les portions nerveuses qui appartiennent au derme. Assez souvent le pivot perfore le tissu sous-dermique, et parfois le tissu épicranien. Ce qui nous donne la certitude qu'il peut traverser tous les tissus céphaliques, c'est que, assez souvent, nous l'avons rencontré recourbé à angle droit. Ce pivot ne peut être observé dans cette forme que parce qu'il a été arrêté par le crâne ; nous croyons que, sans la résistance de ce dernier, le pivot serait prolongé jusqu'au cerveau, pour se ramifier ensuite avec la substance qu'il contient. Mais, ne pouvant franchir

cette limite, il a dû se ramifier avec les nerfs superficiels du crâne.

Pour se rendre raison de ce que nous disons, on examine une portion de derme à forte pilosité, qui sera déjà en partie desséchée. On observera alors que le tissu sous-dermique est entièrement perforé par les troncs pilifères ; cette perforation est tellement nette et régulière, qu'il est impossible d'admettre un déchirement de cette membrane causé par le dessèchement.

Des observations plus étendues nous montrent les vaisseaux capillaires se rendant au fond intérieur de la matrice, au réservoir même de l'organisation ; la matrice pilaire est également en communication avec les canaux qui appartiennent aux glandes, lesquelles glandes versent l'huile qu'elles ont sécrétée dans le réservoir matriculaire. Cette jonction ne s'opère pas, comme dans les vaisseaux capillaires, à la base de la matrice, mais bien dans l'épaisseur du derme, et dans une portion assez élevée.

Disons que le cheveu est une production dont la physionomie reflète la présence d'une organisation. Le développement du cheveu indique la puissance de cette organisation, faible ou forte suivant son développement. Le cheveu n'est développé complétement que quand le cuir chevelu est parvenu à son dernier degré d'accroissement ; il est le produit de l'économie pilifère, la résultante du travail de l'organisation.

Les organes pilifères ne se rencontrent pas également développés chez tous les sujets. On rencontre assez souvent chez le même sujet des irrégularités dans la production ; c'est-à-dire que sur une même tête on rencontre des organes pilifères complétement développés, tandis que d'autres ne le sont qu'imparfaitement.

Ces irrégularités dans la pilosité s'observent le plus souvent chez les sujets soumis à l'influence de la perte périodique ou permanente des cheveux, chez ceux enfin dont les fonc-

tions ont discontinué leur travail de production : l'insuffisance des éléments nutritifs fait perdre à l'organisation pilifère une partie de ses facultés extensibles. Les organes, alors, s'altèrent, se contractent, se rétrécissent, et quand le travail de reproduction vient à se manifester, l'organisation n'ayant plus les mêmes moyens de développement, la repullulation se manifeste avec des pertes de même importance.

Les organes incomplétement développés se rencontrent également dans les chevelures à nombreuse pilosité, dans lesquelles chevelures on compte huit à neuf cents et plus encore de cheveux sur un pouce carré; dans ce cas, le nombre des organes capillaires étant supérieur à l'espace qui leur est assigné dans le cuir chevelu, ces organes, pressés les uns contre les autres, n'ayant ni les facultés de se développer, ni celles d'obtenir une nutrition suffisante, ne sauraient fournir à une production en rapport avec leur nombre, mais s'affaiblissent réciproquement et ne donnent que des résultats imparfaits, des fruits qui ne sauraient acquérir leur maturité ni leur entier développement.

CHAPITRE II.

ANALYSE DES ÉLÉMENTS QUI COMPOSENT LE CUIR CHEVELU.

Avant de parler des cheveux, nous allons d'abord étudier la physionomie du sol qui les produit, et analyser les éléments qui le composent.

Les observations nous démontrent que la nature des éléments joue un grand rôle dans la physionomie du cuir chevelu et dans sa production, parce que tous les sols pilaires ne contiennent pas, relativement à leur développement, les mêmes principes chez tous les sujets dans les mêmes proportions.

Selon la différence dans la nature des éléments que cette enveloppe contient, elle se manifestera avec des apparences distinctes dans la physionomie et des proportions différentes dans la production.

Pour qu'un sol pilaire soit bien composé, il est nécessaire que les éléments solides qui en font partie soient supérieurs aux éléments insolides, dans les proportions, par exemple, de six parties sur dix. Nous montrerons la manière dont agissent ces éléments et sur la physionomie et sur la production.

Nous allons essayer d'expliquer les différences dans les proportions qui existent dans la composition d'un sol pilaire à l'autre, suivant qu'ils appartiennent à des classes différentes.

De même que nous avons signalé des classes diverses, de même nous avons à constater trois physionomies différentes dans les sols pilaires, et plus tard dans la production.

Chez les uns, le cuir chevelu s'observe pâle, sec et rigide au toucher.

Chez d'autres, au contraire, il est animé, souple et d'une grande netteté.

Chez d'autres, enfin, le cuir chevelu est remarquable par sa mollesse et par la quantité de graisse qui s'échappe de ses pores.

Si chacune de ces enveloppes nous présente un caractère spécial, c'est parce que chacune d'elles contient des éléments nutritifs dans des proportions différentes.

Nous allons les représenter par trois lettres distinctes : B, C et D. Chacune de ces lettres sera le signe d'une famille spéciale.

La famille B représentera le cuir chevelu pâle, sec, et rigide au toucher.

La famille C représentera le sol animé de vie, de netteté et de consistance.

Enfin, la famille D représentera le sol mou et huileux signalé ci-dessus.

De nos observations, il résulte que la famille pilaire B se composerait dans les proportions de 7 dixièmes de son importance en éléments solides, et de 3 dixièmes en principes insolides.

Les principaux éléments solides qui sont rencontrés dans l'économie du cuir chevelu comprennent: les muscles, les nerfs, les tissus capillaires, les enveloppes céphaliques, et les membranes qui en dépendent.

Les principes insolides représentent la graisse, l'huile, la moelle nerveuse et le sérum du sang.

Nous venons de dire que pour qu'un cuir chevelu soit bien composé, il doit renfermer six parties solides sur quatre parties insolides; on entrevoit donc la raison de la pâleur, de la sécheresse et de la rigidité que la famille B offre à la physionomie et au toucher.

En effet, les principes insolides, autrement dits, éléments nutritifs, n'étant pas rencontrés dans des proportions suffisantes de concordance avec les principes solides, cette in-

suffisance dans les éléments nutritifs est la cause de la contraction des membranes, contraction qui s'oppose à une parfaite sécrétion, et qui, par suite, détermine la sécheresse cutanée et rend plus difficiles les communications entre le dehors et l'organisation dermoïde.

Au contraire, le sol pilaire qui appartient à la famille C, et qui serait composé de six parties de son importance en matériaux solides et de quatre parties en éléments insolides, est, selon nous, dans des proportions des plus satisfaisantes pour une bonne production.

En effet, les quatre parties d'éléments nutritifs qui sont observées dans cette enveloppe sont suffisantes pour le développement et l'entretien du système pilifère, et les six parties solides sont à leur tour assez consistantes pour prévenir les accidents climatériques et favoriser les sécrétions.

Nos observations nous ont également démontré que la famille pilaire D se composerait par parties égales, c'est-à-dire que cinq parties représentent les matériaux solides, les cinq autres parties les éléments insolides.

Il est évident qu'un sol pilaire ainsi composé est aussi vicieux que celui qui fait partie de la famille B. Si nous n'avons pas rencontré dans le sol pilaire B les éléments insolides en quantités suffisantes, nous les observons, au contraire, avec excès dans la famille qui nous occupe. Quand les matériaux qui ont la puissance de donner du ton, de l'énergie et d'opposer de la résistance aux influences extérieures ne sont pas supérieurs aux éléments insolides, il arrivera que, sous l'influence d'une température plus élevée, le cuir chevelu se dilatera et laissera échapper par la sueur les éléments qui font sa puissance, puis l'économie s'épuisera et les cheveux cesseront d'être entretenus.

Nous indiquerons un traitement spécial pour modifier les familles B et D et les rapprocher autant que possible du sol pilaire C. Ce traitement ne pourra être judicieusement employé que lorsqu'on saura discerner chacune des familles.

C'est par la production pilifère qu'on peut se rendre compte de la classe dont on fait partie, et à quelle famille on appartient.

Première observation.

Si l'on coupait ras une mèche de cheveux sur la partie occipitale moyenne (nous disons occipitale parce que l'enveloppe céphalique n'est pas d'égale épaisseur sur toute la surface du crâne et que la production diffère en raison de la position), nous disons donc que si l'on coupait ras une mèche de cheveux sur la partie occipitale d'un cuir chevelu qui, par exemple, appartiendrait à la famille B, et qu'au bout d'une année on observât la reproduction, on remarquerait que, pour les douze mois, la reproduction représentera en moyenne une longueur pilifère de 110 milimètres si le sol pilaire fait partie de la première classe, 100 millimètres si c'est pour la deuxième classe, et 90 millimètres s'il appartient à la troisième classe. Pour la physionomie, le sol pilaire de cette famille, comme les cheveux qui en sont le produit, sont remarquables par leur pâleur, leur sécheresse et la rigidité qu'ils offrent à la main qui les touche.

Deuxième observation.

S'il s'agit d'une mèche de cheveux coupés ras sur la même partie du sol pilaire qui appartiendrait à la famille C, la reproduction serait, pour une année, de 140 millimètres si le sol appartient à la première classe, 130 si c'est pour la deuxième classe, et 120 millimètres si c'est pour la troisième classe. Pour la physionomie, le sol de cette famille, comme les cheveux qui en dépendent, se font remarquer par la constance de leur animation, la consistance et la netteté de la peau.

Troisième observation.

Si la mèche de cheveux était coupée sur un sol qui appar-

tiendrait à la famille D, la reproduction pour le même laps de temps serait de 150 millimètres pour le sol pilaire de première classe, 140 pour celui de la deuxième classe, et 130 millimètres seront le produit de la troisième classe. Pour la physionomie, la production de cette famille est remarquable par sa mollesse, son élasticité et l'huile qu'elle contient.

La production et la physionomie pilifère des trois classes et des trois familles que nous venons de signaler dans ce chapitre sont le résultat d'observations faites sur des femmes adultes, sédentaires, c'est-à-dire exemptes de tout exercice violent et de toutes les influences extérieures, car en dehors de ces conditions on ne rencontrerait pas toujours une production assez exacte et les observations deviendraient difficiles.

Le cuir chevelu est une membrane qui contient dans son économie tous les éléments qui font sa puissance. Cette économie ne doit jamais s'amoindrir ; si elle perd une partie de ses éléments, le cuir chevelu perd une partie de sa puissance, et se déclasse ; tant qu'il ne se sera pas reconstitué, il appartiendra à une classe inférieure, et la production pilifère suivante sera plus lente et le produit sera d'autant moindre que l'économie pilifère aura fait des pertes plus grandes.

Nul doute que, si la production pilifère a été pendant un certain temps plus manifeste, les produits subséquents seront d'autant moindres qu'ils auront été plus exagérés aux époques précédentes.

Nous allons donner un exemple de l'influence qu'exerce la température sur la famille pilifère D.

Si, le 1er avril, on coupe ras une mèche de cheveux sur cette enveloppe, six mois après la production pilifère se manifestera par une longueur de 90 millimètres.

Si, au contraire, la mèche de cheveux est coupée le 1er octobre, la production pour les six mois qui suivront s'observera par une longueur pilifère de 70 millimètres. Or, 20 millimètres sont en faveur de la saison végétative.

Il ne faut pas conclure de là qu'une mèche de cheveux qui serait coupéé depuis un an doit représenter une longueur égale aux deux productions que nous venons de signaler. Non, car la mèche de cheveux coupée depuis un an ne représentera qu'une longueur pilifère de 140 millimètres, au lieu de 160 qui ont été observés dans les deux reproductions signalées plus haut.

Ces observations nous autorisent à dire qu'à mesure que les cheveux s'éloignent davantage de leur base ils perdent une partie des principes insolides qui les développaient, et que, pour cette raison, les granulations pilifères se corticalisent, et que, par suite de la contraction qui s'exerce sur les cheveux, les granulations pilifères se réduisent dans leur longueur et leur développement.

Les mêmes expériences ont été faites sur une enveloppe céphalique C ; la reproduction a été de 10 millimètres en faveur de la saison végétative.

CHAPITRE III.

MÉCANISME PILEUX.

La généralité des savants s'accordent à considérer le bulbe pileux comme étant l'auteur de la production pilifère, et la chute du bulbe comme la cause occasionnelle de la calvitie.

Nous démontrerons que les cheveux sont organisés comme les végétaux et se développent sous les mêmes influences.

Le bulbe du cheveu et le cheveu ne sont l'un et l'autre qu'une seule et même production. La physionomie qui appartient au bulbe n'est que la reproduction de l'organe dont il dépend. Il suffit d'étudier le mécanisme pilifère, ses fonctions, sa production, pour être convaincu qu'il existe un germe pilifère et que son existence est même indispensable à l'organisation et à la production des cheveux.

Un grand nombre d'organes concourent à cette production.

Les principaux sont les nerfs pilifères, qui fournissent la moelle nécessaire à la formation des cheveux; les vaisseaux capillaires, qui pénètrent la matrice pilaire et fournissent le sang nécessaire à l'animation de l'organisation ; les glandes, qui fournissent l'huile et la graisse; puis la matrice pilaire, qui contient un germe spécial, et la germinine qui la fructifie.

Les auteurs qui ont décrit la structure et le mécanisme pilifères n'ont (pas que nous sachions) jamais parlé de cet organe qui, difficile à découvrir, existe certainement.

Au chapitre premier, en parlant de l'organisation de la peau, de ses fonctions, nous avons en même temps signalé l'existence et les fonctions de cet organe.

La matrice pilaire est l'organe essentiel de la pilosité ; en dehors de ses fonctions de sécrétion, elle entretient des relations intimes avec tous les organes pilifères.

Pour que les organes qui composent le mécanisme pilifère se mettent en mouvement de production, il leur faut des matériaux ; c'est dans l'acte des sécrétions que les organes les trouvent.

Toutes les sécrétions pilifères sont le résultat d'une température supérieure et de la puissance du sang sur l'organisation.

Le sang est l'âme et le foyer du mécanisme pilifère. C'est sous l'influence de sa puissance que l'organisation se met en fonction. On peut dire que le sang est le moteur. Mais nous devons dire aussi que, si le sang est la force dans le mouvement, les nerfs jouent également un rôle considérable : la moelle qu'ils fournissent est l'élément principal de la nutrition.

On peut donc dire que le sang et la moelle nerveuse sont deux éléments indispensables et dépendant l'un de l'autre. Si les vaisseaux capillaires ne fournissaient plus le sang, le mécanisme pilifère resterait à l'état de repos ; si, au contraire, les canaux nerveux ne fournissaient plus la moelle, le mécanisme, tout en fonctionnant, ne produirait plus.

La base du cuir chevelu est sillonnée de tubes nerveux, que nous appellerons nerfs pilifères, parce que leur nature et celle des cheveux est la même. Une grande quantité de vaisseaux capillaires sillonnent également l'épaisseur de l'enveloppe céphalique. Ces canaux, difficiles à apprécier quand il s'agit du cuir chevelu, peuvent, par analogie, être observés sur les oiseaux. En effet, après avoir enlevé de l'aile d'une fauvette toutes les petites plumes, tout en respectant les principales, nous avons remarqué que la base de chacune des plumes que nous avions ménagées reposait dans une case membraneuse très-délicate, et dont chacune d'elles correspondait par l'intermédiaire de ses racines à des nerfs.

Des vaisseaux sanguins s'observent également en dessous de l'aile. Ces vaisseaux traversent, dans la partie moyenne, toute la ligne des plumes avec lesquelles ils communiquent. Les nerfs qui fournissent aux plumes sont placés horizontalement sur toute la partie supérieure et saillante de l'aile.

Si l'on veut découvrir ces nerfs avec leurs racines, il faut, avec un instrument fin et tranchant, qu'on introduit en dessous des nerfs, les détacher de la base; une fois les nerfs détachés, ils présentent, sur toute la longueur, une ligne de plumes en forme d'éventail, lequel éventail a pour monture une tige nerveuse.

La racine de chacune de ces plumes tient à la paroi du nerf. Quelquefois, et même assez souvent, la dernière, celle qui termine l'aileron, a pris naissance et racine à l'extrémité et dans le canal même du nerf.

Pour se rendre compte de l'organisation et des fonctions plumifères, nous dirons que les plumes naissantes forment une enveloppe membraneuse sous l'apparence d'un sac à deux cônes. Cette enveloppe est remplie d'un liquide rougeâtre assez semblable à un mélange d'huile et de sang, et, à mesure qu'une plus grande quantité de ces éléments la pénètre, elle se développe et s'allonge de la même manière qu'une vessie dans laquelle on souffle.

Par suite de la concrétion que les éléments subissent, la membrane qui leur sert d'enveloppe devient plus dense, plus consistante, puis elle prend la forme qui lui appartient.

Mais la concrétion du sang et des autres éléments qui font partie des sécrétions ne se remarque pas seulement sur la paroi de la membrane de la plume, elle se manifeste plus spécialement dans l'intérieur de la plume par une petite colonne fibreuse, charnue, sanguinolente, qui se forme dans toute la longueur de son canal, de la même manière que la germinine pilifère se forme dans le bulbe du cheveu.

Cette colonne fibreuse et charnue qui s'observe dans l'intérieur de la plume est un prolongement et une dépendance du germe plumifère auquel elle adhère par sa base, et elle s'attache ensuite par sa partie supérieure à la moelle de la plume. Il est probable que cette fibre, qui est, d'une part, attachée au germe de la plume, et, d'autre part, au corps de la moelle, est une fibre de transmission des éléments destinés à l'entretien de la plume et des barbes et barbelures qui en dépendent.

La disposition des vaisseaux sanguins, celle des nerfs, ainsi que celle des membranes qui en dépendent, communiquent entre elles, et rendent raison en grande partie de l'organisation et des fonctions pilifères.

Les nerfs qui appartiennent aux ailes prennent leurs racines dans la chair et à la naissance des ailes; c'est au moyen de ces racines qu'on peut les diviser en plusieurs filaments.

Examinons maintenant les végétaux, et voyons quelle analogie il y a entre eux et la pilosité.

Si l'on compare l'organisation et les fonctions du système végétal avec l'organisation et les fonctions du système pilifère, on peut admettre comme naturel que les deux mécanismes marchent sous la même influence.

Parmi les végétaux que nous avons observés, celui qui paraît le plus se rapprocher de l'organisation et des fonctions pilifères, c'est l'oignon de la tulipe. C'est dans l'oignon de ce végétal qu'on observe son organisation et qu'on découvre ses fonctions.

L'oignon de la tulipe, selon sa grosseur, est représenté par plusieurs couches successives superposées les unes sur les autres; chacune de ces couches représente deux tissus très-fins, l'un à la paroi intérieure, l'autre à la paroi extérieure. Celui de la paroi intérieure paraît avoir pour fonction l'absorption, de la même manière que le tissu pilifère sous-dermique se comporte par rapport au derme pilifère.

Le tissu extérieur, au contraire, paraît avoir pour fonction la transmission de la séve de la couche intérieure à la couche extérieure, de la même manière que l'aponévrose épicranienne se comporte vis-à-vis de l'enveloppe sous-dermique

Le germe pilifère est placé au fond intérieur de la matrice pilaire ; le germe de la tulipe est également placé au fond intérieur de l'oignon. Pour découvrir le germe de la tulipe, on enlève successivement avec les ongles chacune des couches jusqu'à ce qu'on découvre une petite pyramide conique (le germe), laquelle est enveloppée d'un tissu très-fin, en forme de cornet, qui la dépasse et la surmonte. Le germe est généralement suivi des racines ; c'est par l'intermédiaire de ces dernières que le sol transmet à la région du germe les éléments de production et d'entretien. Le cornet, qui est une production et en même temps un organe de transmission, conduit et dirige la séve dans les canaux de la tige de production de la même manière que la germinine pilifère se comporte par rapport aux cheveux.

Nous constatons ainsi entre l'organisation et les fonctions végétales une grande analogie avec l'organisation et les fonctions pilifères. Cette analogie s'observe de même dans la production.

Nous croyons pouvoir admettre comme naturel que la loi qui a présidé à l'organisation et au développement des végétaux, a présidé également à l'organisation du système pilaire et au développement de sa production.

Et, en effet, le soleil échauffe le sol et anime l'organisation végétale. Sous cette influence, les racines fouillent et pénètrent le sol pour fournir à la production ; l'eau vient ensuite en aide à son développement.

De même que le sang qui s'échappe des vaisseaux capillaires échauffe et anime l'organisation pilifère, sous cette influence, les racines des cheveux pénètrent les nerfs et fournissent à la production pilifère ; puis ensuite, l'huile

et la graisse viennent en aide au développement de la pilosité.

Si la présence du germe pilifère n'a pas été signalée par les auteurs, c'est que, pour plusieurs raisons, sa présence est difficile à découvrir. 1° Le germe pilaire est infiniment petit, par conséquent difficilement appréciable ; 2° il est placé au fond intérieur de la matrice pilaire, où il baigne constamment dans le sang, l'huile et la moelle ; 3° enfin, il se trouve logé dans la boue. Nous appelons *boue* les principes qui colorent les cheveux et qui, déposés en résidu vaseux, à la base du derme, obscurcissent les autres corps.

Ainsi, si, par exemple, on examine une portion fraîche de cuir chevelu, revêtu de cheveux bruns ou noirs, à la partie profonde du derme on observe un résidu épais, déposé par portions inégales, assez semblable à une poudre carbonique granuleuse qu'on aurait jetée dans de la graisse chaude et liquide. Cette poudre se précipitant au fond, et la graisse se solidifiant quand, par le refroidissement, une partie de cette poudre est encore en suspension dans les membranes du derme, une autre partie, attachée à la paroi de la matrice, fait paraître le cheveu qu'elle contient comme engainé dans un fourreau noir.

Si, au contraire, on examine un cuir chevelu à cheveux jaunes, à la partie profonde de cette membrane on observe un résidu jaune, assez semblable à du soufre en pâte, se précipitant et se déposant dans les profondeurs du derme à portions inégales. La présence de la graisse qui a empâté le soufre lui donne à la lumière des effets miroitants et comme nacrés ; les cheveux qui s'observent dans l'épaisseur de cette membrane paraissent être engainés dans des fourreaux jaunes assez semblables aux alvéoles des abeilles ; mais toujours la présence du sang se fait observer à la base du cheveu aussi longtemps que la portion du cuir chevelu soumis à ces observations n'est pas trop altérée.

Ces expériences, pour être manifestes, doivent être faites

sur des cuirs chevelus gras. La graisse pilaire contenue dans ce sol reflète les principes colorants.

La différence de couleur dans les cheveux vient à l'appui des expériences faites par les chimistes.

Le savant Vauquelin, qui a analysé les cheveux de sujets différents, a trouvé comme principes colorants que les couleurs brunes ou noires étaient dues à la présence du sulfure de fer, de l'oxyde de fer, du manganèse, et aussi à la présence d'une huile verte foncée, tandis que les cheveux jaunes, au contraire, ne contenaient aucun de ces principes, mais, en échange, contenaient du soufre et de la silice.

Formation des cheveux. — Les cheveux, comme les végétaux, sont le produit d'une organisation et le résultat des sécrétions ou de la végétation.

Sous la dénomination de sécrétions, on distingue la moelle nerveuse qui est fournie par les nerfs pilifères, le sang qui s'échappe des vaisseaux capillaires, les huiles et la graisse qui s'échappent des glandes et des membranes du derme.

Les organes pilifères en fonctions de sécrétions déposent leurs produits au fond intérieur de la matrice pilaire. C'est là que se forme le cheveu.

Le premier produit sécrété s'organise sous la forme d'une colonne à deux cônes et porte le nom de germinine. Ensuite, autour d'elle, se forme le cheveu ; il se forme, premièrement, à la manière d'un œuf de fourmi (bulbe à deux cônes, bulbe pilifère), représentant la forme qu'il a empruntée à la germinine. Le bulbe est percé à ses deux extrémités, dont l'une est appuyée sur le fond intérieur de la matrice (de la même manière qu'un globe de lampe sur son porte-verre), mais n'y adhère pas ; elle communique seulement avec les matériaux sécrétés. Après le bulbe organisé, d'autres produits lui succèdent et s'organisent de la même manière, et, pour faire place aux nouveaux produits sécrétés, le bulbe abandonne la germinine ; puis l'extrémité supérieure du

bulbe s'effile et s'allonge, se dirige vers l'orifice de la peau et apparaît sous la forme du cheveu (il a perdu la forme bulbeuse qu'il avait précédemment empruntée à la germinine), et aussi longtemps que les fonctions de sécrétions se continuent, le cheveu s'allonge de la base vers l'extrémité sans discontinuer.

L'économie du cuir chevelu ne reçoit les matériaux de son entretien que de l'excédant de l'économie générale, c'est-à-dire des éléments dont cette dernière n'a pas eu l'emploi.

Exemple : Quand les aliments dont on se nourrit ne sont pas suffisants pour l'entretien des deux économies, l'économie interne (celle du corps) s'entretient d'abord, son excédant seul passe par l'intermédiaire des tissus épicraniens et sous-dermiques dans l'économie externe (la peau), et les cheveux souffrent dans la proportion des éléments qui leur sont refusés.

Mais quand les éléments nutritifs font complétement défaut à l'organisation pilifère, les cheveux, n'ayant plus le moyen de s'entretenir, sont obligés de tomber.

Dans la chute des cheveux, les uns tombent avec le bulbe et les autres sans lui, selon que le cheveu aura été plus tôt ou plus tard éliminé du cuir chevelu. Cela tient aux fonctions de la peau. Ainsi le froid, le manque d'exercice, la sécheresse de la peau, qu'on observe si souvent à la suite des maladies graves et prolongées, sont autant de causes qui retardent l'élimination des cheveux qui ne sont plus vivaces.

Quand la peau cesse ses fonctions d'élimination, le bulbe reste dans sa position primitive. Au bout d'un certain temps, la germinine s'altère, se dessèche, puis elle se détache du germe pilifère, ses fibres se désagrégent les unes après les autres, et elles se collent aux parois intérieures du bulbe.

Par suite de cette adhérence des fibres de la germinine aux parois du bulbe et de la solidification des matériaux, le bulbe conservera sa forme primitive, et, quand le cheveu

s'éliminera de la peau, sa base présentera la forme bulbeuse qu'il avait empruntée à la germinine.

C'est la présence du bulbe à la base du cheveu qui a fait dire aux auteurs, à ceux qui le considéraient comme étant un organe, que son élimination du derme s'opposerait à toute reproduction.

Les cheveux peuvent aussi être observés avec leur bulbe et les racines du germe. Si un segment nerveux d'où dépend la racine du cheveu et qui entretenait la pilosité, ne trouve plus la moelle d'entretien, la racine du cheveu s'altère, se flétrit, puis elle se détache de lui, et quand la racine s'élimine du cuir chevelu, elle s'observe à la suite du cheveu avec lequel elle s'était accolée.

Le cheveu qui, pour une cause semblable, s'élimine du cuir chevelu, apparaît avec bulbe et racines.

Quand, au contraire, la perte des cheveux est le résultat de la mue (perte périodique ou permanente des cheveux), ou la suite d'une inflammation superficielle de l'enveloppe céphalique, telle qu'on l'observe dans certains cas pityriasiques ou autres inflammations superficielles de la peau qui déterminent la brisure des cheveux dans l'épaisseur du derme, sans avoir occasionné la moindre altération à l'organisation pilifère, dans ces circonstances, dis-je, il est plus rare d'observer le bulbe et encore moins les racines.

D'après tout ce que nous venons de dire sur l'organisation et les fonctions du système pilifère, nous ne pouvons pas, avec les auteurs, admettre le bulbe au nombre des organes. Si nous n'admettons pas qu'il fasse partie des organes, nous n'admettrons pas davantage qu'il se sépare naturellement du cheveu dans l'épaisseur du derme pour favoriser une production nouvelle, car il faudrait admettre que le tissu pilifère, qui compose les cheveux et le bulbe, a une disposition transversale. Les observations faites à ce sujet nous démontrent que la trame, ou tissu pilifère, qui appartient aux cheveux et celle qui appartient aux bulbes, sont

par leur disposition identiquement semblables et liées l'une à l'autre par des fibres longitudinales sur toute la longueur. Dans le cheveu qui n'est plus vivace, le vide que l'on remarque dans le canal du cheveu et dans l'intérieur du bulbe s'observe sans interruption, ce qui confirme notre opinion.

Pour se rendre raison de la disposition des fibres pilaires et de la force dont elles jouissent, il suffit de prendre un fort et long cheveu de femme bien lubrifié. On attache à sa base un poids de 50 grammes, puis on saisit le cheveu à 30 centimètres de son point d'attache, on l'enlève doucement, et, quand le poids est encore en suspension, le cheveu s'est, par son élasticité, distendu (selon qu'il était plus ou moins souple) de 8 à 10 centimètres. Si le cheveu est élastique, il est aussi contractile, car une fois le poids détaché il revient sur lui-même à peu près à sa longueur primitive.

Pour qu'un cheveu tienne en suspension un poids de cette importance, surtout après avoir perdu, par la distension, 25 ou 30 0/0 de sa force primitive, on comprendra que les fibres pilaires ne peuvent être que longitudinales et non transversales ; si elles opposent une telle résistance, il est impossible d'admettre que le cheveu se sépare naturellement du bulbe et d'admettre ce dernier au nombre des organes.

1° Le bulbe tient sa forme de la germinine.

2° Comme dans les plumes chez les oiseaux, il n'a pas de communications directes avec les nerfs pilifères, parce que le bulbe repose constamment sur des matériaux en liquéfaction ; ces matériaux ne se solidifient que quand ils s'organisent et qu'ils s'éloignent de leur base.

3° Il ne peut non plus y avoir d'adhérence entre le bulbe et le fond matriculaire que quand il y a concrétion sur place de tous les matériaux.

4° Enfin, c'est à la suite des maladies graves et prolongées, de celles qui entraînent la chute des cheveux, que la perte du bulbe est plus généralement observée. Cependant,

ces maladies ne s'opposent pas généralement à une recapillisation nouvelle.

Bien que nous n'accordions pas au bulbe les fonctions de reproduction, nous devons accorder à sa présence et à celle des cheveux les bienfaits que l'organisation pilifère réclame pour sa conservation.

En effet, le bulbe protége le germe pilifère contre les accidents climatériques, les cheveux protégent l'enveloppe céphalique; le bulbe est la tunique du germe et de la germinine, et le cheveu forme la coiffure naturelle.

C'est par le développement du bulbe et des cheveux qu'on peut juger de l'importance de l'organisation pilifère et de la classe à laquelle elle appartient.

C'est par le canal du cheveu et ses interstices que le cuir chevelu se dégage de toutes ses impuretés; c'est par la perméabilité du cheveu que l'air arrive tout modifié au système de l'organisation. Comme les végétaux, il a besoin d'air et de lumière, et c'est par les canaux pilifères qu'il aspire et qu'il expire; c'est par eux aussi qu'on fait parvenir au siége de l'organisation les éléments dont une nourriture insuffisante le priverait.

CHAPITRE IV.

ÉLÉMENTS QUI CONCOURENT A LA PRODUCTION DE LA PILOSITÉ. — RAPPORTS DE LA CIRCULATION AVEC LE DÉVELOPPEMENT PILEUX.

Les connaissances des anatomistes et celles des physiologistes sur l'organisation et les fonctions du corps humain, en nous révélant les secrets de l'économie principale, nous ont ouvert la voie qui conduit à l'organisation pilifère.

Pour se rendre raison des moyens dont l'économie pilifère s'entretient, et surtout de la nature des éléments dont elle s'entretient, il est nécessaire de connaître les organes avec lesquels elle est en relations et surtout l'origine de ces relations.

Ces relations, une fois connues, établissent que l'organisation pilifère communique indirectement avec l'organe essentiel de l'économie principale — *le cœur.* — C'est par l'intermédiaire des tissus et des artères de toutes dimensions que l'économie pilifère reçoit du cœur les éléments nécessaires à son entretien et à sa production.

Pour comprendre comment et par quel mode de transmission les éléments passent d'une économie à l'autre, il nous faut remonter à l'origine de leur transmission, et, en les suivant dans leur mode de communication, on arrive insensiblement à l'économie du système pilifère.

Mais, avant que d'y arriver, nous mettrons à profit les connaissances des maîtres de la science en rappelant ici quelques-unes de leurs observations.

Les anatomistes ont décrit le mécanisme du corps humain. Les physiologistes ont à leur tour, et d'après les connais-

sances anatomiques, expliqué le fonctionnement de ce mécanisme.

L'un des objets de l'anatomie est l'étude de l'appareil circulatoire. Cet appareil se compose du cœur, agent musculaire qui donne l'impulsion au sang, et d'une autre portion, les vaisseaux, canaux ramifiés dont les troncs tiennent au cœur et dont les divisions font partie de tous nos organes. Cette dernière portion comprend : 1° les artères qui portent le sang du cœur dans toutes les parties du corps ; 2° les capillaires, vaisseaux très-fins généralement disposés en réseaux dans l'épaisseur des organes ; 3° les veines, qui ramènent au cœur le sang de toutes les parties du corps ; 4° les vaisseaux lymphatiques, appelés aussi vaisseaux absorbants, qui puisent dans la trame des organes et dans la cavité du tube digestif certaines substances qu'ils versent dans le système veineux.

Du cœur. — *Ses fonctions.* — Le cœur est un organe musculaire creux placé au centre de l'appareil circulatoire. En vertu de ses contractions répétées, il pousse le sang dans les cavités de l'arbre artériel. Le cœur agit à la manière d'une pompe foulante, dont le piston serait remplacé par la contraction de ses parois. Les parois impriment à l'organe un mouvement alternatif qui chasse le liquide qui le remplit. Lorsque le cœur, en se contractant, a chassé devant lui le sang, il survient un intervalle de repos. Le cœur reprend ses dimensions par la dilatation de ses fibres musculaires. Le moment de la contraction du cœur a reçu le nom de systole. Le moment de repos ou de relâchement a reçu celui de diastole. La systole correspond à la contraction musculaire. La diastole, au contraire, correspond au repos de la fibre musculaire.

Des artères et de leurs fonctions en tant qu'elles se rapportent à la production de la pilosité. — Les artères représentent une succession non interrompue de canaux de

plus en plus étroits qui naissent tous d'un canal commun.

On peut sous ce rapport comparer l'ensemble du système artériel à un arbre dont le tronc serait figuré par le vaisseau central, et dont les branches, les rameaux, les ramuscules seraient représentés par des divisions qui naissent successivement de ce vaisseau.

L'arbre artériel du cuir chevelu, qu'on peut appeler aussi arbre pilifère, parce que c'est lui qui fournit à la pilosité, porte le nom de carotide externe; il dépend du canal principal que les anatomistes désignent sous le nom d'*aorte*, de même que l'aorte dépend du cœur.

Les arbres artériels pilifères chez le même sujet sont au nombre de deux, un de chaque côté de la ligne temporale, et parallèles dans leur division sur la surface du crâne.

L'arbre artériel est composé : 1° d'une tige ou canal principal; 2° de ramifications de plus en plus réduites qui finissent par se confondre avec les vaisseaux capillaires.

On peut les comparer à un arbre du règne végétal, dont le tronc répond au canal principal, tandis que les canaux d'ordre inférieur représenteront les branches moyennes et les brindilles, les ramifications dernières.

On peut considérer le canal principal de l'arbre artériel du cuir chevelu comme étant le canal de distribution. Effectivement, c'est par lui que le sang se distribue dans les canaux artériels de toutes dimensions, de même que le corps d'un arbre végétal distribue la séve dans tous ses rameaux.

Ainsi, à partir de la mâchoire inférieure, l'arbre artériel se rend directement jusqu'au sommet du crâne en passant en avant du conduit auditif et en abandonnant à sa gauche et à sa droite les branches ou canaux qui doivent porter le sang à la face et aux tissus du crâne. Les artères principales qui fournissent au crâne sont appelées artères occipitales supérieures, postérieures, auriculaires, frontales, temporales, et artères pariétales. Celles qui fournissent à la face sont l'ar-

tère faciale et l'artère transversale qui y participe aussi pour une partie.

Distributions des branches principales de la carotide externe. — Artère faciale. — L'artère faciale, ou artère maxillaire, se détache de l'arbre artériel à la naissance de la mâchoire inférieure ; elle se dirige en suivant la partie saillante de cette mâchoire jusqu'au menton. Cette artère, quand elle est bien développée, produit sur tout son parcours de nombreux rameaux d'un calibre inférieur au sien.

D'après les anatomistes, dans certaines circonstances, l'artère faciale ferait défaut, et, dans ce cas, elle serait suppléée en partie par l'artère transversale ; d'autres fois, même, elle serait incomplétement développée. Aucune artère, dit l'anatomiste, ne présente plus de variétés que l'artère faciale, sous le rapport du calibre et de l'étendue de la distribution. Les branches externes de l'artère faciale se répandent par inosculation dans tous les téguments de la joue, pour ensuite communiquer avec les artères supérieures du crâne en s'anastomosant avec les artères intermédiaires.

Artère transversale de la face. — L'artère transversale prend naissance auprès et au bas du pavillon de l'oreille. Là, elle se détache de la carotide pour se prolonger, flexueuse, jusqu'à la lèvre supérieure, en abandonnant dans son parcours de nombreux rameaux.

Artère frontale. — L'artère frontale se sépare de la carotide au-dessus du pavillon de l'oreille ; elle se dirige jusqu'à l'extrémité frontale, fournissant dans son parcours de nombreux rameaux.

Artère terminale. — L'artère terminale, ou artère supérieure, n'est autre que le prolongement de la carotide. Elle envahit et parcourt de ses rameaux frêles et délicats toute la partie supérieure du crâne.

Les artères collatérales à celles que nous venons de signa-

ler sont les artères occipitales supérieures et postérieures et les auriculaires.

Toutes les artères peuvent communiquer ensemble par inosculation. Les petits rameaux que les artères ont abandonnés dans leurs parcours, et qui sont les uns ascendants, les autres descendants, s'anastomosent entre eux à la manière des greffes par approche, c'est-à-dire que les rameaux descendants des artères supérieures vont à la rencontre des rameaux ascendants des artères postérieures, s'y attachent, s'y soudent, et le sang contenu dans ces artères peut communiquer de l'une à l'autre, circuler et parcourir toutes les divisions de l'arbre artériel. Ainsi que, si l'on soude les rameaux descendants des branches supérieures d'un arbre végétal aux rameaux ascendants des branches inférieures de ce même arbre, la séve pourra circuler d'un rameau à un autre rameau de la même manière.

C'est par ses mouvements et la force d'impulsion dont il est animé que le cœur chasse sans cesse le sang dans toutes les divisions du système artériel, et, par suite de la réaction élastique des parois artériels, le liquide sanguin s'échappe de leurs parois, traverse les tissus supérieurs du crâne et se dirige de proche en proche vers l'économie du cuir chevelu, puis abandonne le département de l'économie interne pour s'introduire dans celui de l'économie externe. Une fois les éléments nutritifs introduits dans le domaine pilifère, chacun d'eux se dirige vers l'organe qui lui convient.

Vaisseaux capillaires du cuir chevelu. — Leurs fonctions. — Les vaisseaux capillaires succèdent aux artères auxquelles ils doivent leur existence. Ceux du cuir chevelu représentent un réseau dont les mailles sont des plus serrées, des plus fines et des plus délicates. Leur calibre est si faible, qu'il est très-difficile de les observer. Chez certains sujets, ils sont d'un calibre si petit, que le sang y circule difficilement, et que pour la moindre cause le sang suspend

ses fonctions. Les parties du sang qui doivent fournir à la nutrition ne peuvent sortir des vaisseaux que par transsudation au travers de leurs parois. Le sérum du sang traverse seul les pores invisibles des tissus capillaires.

C'est en vertu de cet échappement du sérum du sang à travers les parois des vaisseaux capillaires que l'organisation s'anime et se met en fonction.

Les vaisseaux capillaires, dans l'exercice de leurs fonctions, fournissent aux organes pilifères les matériaux nécessaires à leur entretien. Ils fournissent ensuite à la production pilifère et déterminent en même temps les fonctions de cette organisation.

On peut dire que si le cœur est le foyer de l'économie interne, les vaisseaux capillaires, eux, sont le foyer de l'économie externe et le mécanisme principal de l'organisation pilifère.

Dans les chapitres qui précèdent, nous avons démontré la structure du cuir chevelu, signalé les classes différentes qu'on y observe, analysé les produits qui en dépendent, démontré l'organisation, les fonctions et les relations du système pilifère.

Nous allons maintenant signaler les causes principales qui peuvent déterminer la perte des cheveux, comme aussi les moyens d'y remédier. Nous indiquerons en même temps un traitement spécial pour chaque période d'âge et pour chacune des familles pilifères.

Nous commencerons par le traitement de la première période de la vie.

CHAPITRE V.

TRAITEMENT DU CUIR CHEVELU ET DES CHEVEUX PENDANT LE TEMPS DE LA PREMIÈRE PÉRIODE DE LA VIE.

Les médicaments propres à entretenir et à développer la pilosité doivent être appropriés aux différents âges comme aux différents sols pilifères et aux constitutions des individus.

Nous pensons que, pour obtenir un résultat satisfaisant dans la production pilifère, il est nécessaire de diviser le traitement de la vie humaine en trois périodes.

La première période comprend la jeunesse, caractérisée par le développement progressif de l'organisation.

La seconde est celle de l'homme adulte, qui marque la plénitude et la perfection dans l'organisation pilifère.

La troisième enfin, celle de la vieillesse, est caractérisée par sa décroissance et son épuisement.

Pendant la première et la deuxième enfance, l'ossification cranienne n'étant pas suffisamment solide pour résister à l'action énergique que réclameront plus tard les soins hygiéniques en vue du développement de l'organisation pilifère, nous conseillons que, pendant ce temps, les frictions s'opèrent avec douceur et sans compression.

Les premiers soins à donner consistent à faire disparaître la crasse formée à la surface cranienne et accumulée en quantité plus ou moins grande sur le cuir chevelu.

A cet effet, il faut, le soir, pour la nuit, enduire le cuir chevelu avec la pommade n° 1, dont la formule sera indiquée

au chapitre suivant. On l'applique en frictionnant légèrement et en ayant soin de chauffer préalablement la main qui opère.

Le lendemain de la friction et les jours suivants, on doit prendre une brosse très-douce et brosser la tête de l'enfant, afin d'enlever la crasse que la pommade aura détachée.

A mesure qu'on opère, on provoque la sortie de toutes les impuretés contenues dans l'épaisseur du cuir chevelu et qui sont un empêchement au développement des cheveux, cause occasionnelle de graves accidents.

On doit continuer ce traitement jusqu'à complète disparition de toute impureté.

Une fois la peau de la tête devenue propre et nette, on devra continuer l'emploi de la même pommade deux fois par semaine, jusqu'à l'âge du dernier développement. Seulement, pendant les dernières années, celles qui précèdent l'époque du dernier accroissement, il sera bon de frictionner le cuir chevelu et les cheveux avec l'eau n° 1 (indiquée au formulaire suivant) une ou deux fois par semaine avec des brosses un peu fermes, afin de dessiner la pilosité. C'est au moyen de ces frictions qu'on parvient plus facilement à caractériser les familles pilifères. A partir de cette époque, elles deviennent distinctes, et il sera facile de les observer par leurs caractères spéciaux.

Comme moyen hygiénique, on devra, une fois tous les mois, afin d'enlever les viscosités qui résulteraient des fonctions dermoïdes, poudrer le cuir chevelu avec une poudre absorbante, celle qu'on emploie habituellement pour cet usage, puis ensuite l'enlever au moyen du peigne fin et de la brosse à cheveux.

CHAPITRE VI.

TRAITEMENT DU SOL PILIFÈRE, RIGIDE ET SEC (B), PENDANT LA DEUXIÈME PÉRIODE DE LA VIE.

Nous allons traiter successivement et séparément des soins qu'exigent chacun des sols pilifères à partir du moment où la distinction s'établit entre eux.

Le traitement de la famille B, pendant la deuxième période de la vie, comprend l'époque du dernier développement du sujet, c'est-à-dire la période où il atteint au plus haut degré sa perfection organique jusqu'à l'époque où il doit entrer dans la décroissance ; elle est la période intermédiaire entre la jeunesse et la vieillesse.

Les éléments que nous indiquerons pour ce traitement font partie de la thérapeutique ancienne et nouvelle; ils ont été, et ils sont encore journellement conseillés et employés par les médecins célèbres. Bien que les thérapeutistes nous aient laissé un nombre infini de formules, pour ne pas embarrasser le lecteur et pour lui faciliter les moyens de varier les composés, nous n'avons extrait des formulaires que le nombre strict des remèdes qui paraissent plus spécialement appartenir au sujet qui nous occupe.

Les éléments que nous conseillerons pour le traitement de la famille pilifère B doivent agir tout autrement que ceux que nous conseillerons pour le traitement du sol pilaire D, et c'est en vertu de la diversité de leur action que nous parviendrons à rapprocher ces deux sols du sol C (sol central).

Nous admettons que les éléments qui composent le cuir chevelu se divisent en dix parties égales, chacune de ces parties se divisant également en dix autres fractions égales.

Voici ce que dit un maître : « Les éléments constituants sont ceux que la médecine emploie pour agir sur les propriétés vitales du système dermoïde qui peuvent concourir avec avantage à rendre au sang, par l'intermédiaire du système cutané, les principes organiques qui lui manquent et qui paraissent porter plus spécialement leur action sur la peau et augmenter les sécrétions. »

C'est en rappelant l'énergie du système pilifère, au moyen de principes émollients, qu'on peut rétablir l'ordre des fonctions propres à l'économie dermoïde, et obvier à tous les inconvénients qui entraînent à l'affaiblissement de ce système.

Mais cette propriété particulière de ranimer les mouvements de l'organisation pilifère ne peut appartenir exclusivement à une seule classe de médicaments.

Le système dermoïde paraît être celui qui contient le plus de vaisseaux absorbants. Ces vaisseaux, selon les anatomistes, forment une couche continue dans toute l'épaisseur du derme, naissent à toutes les surfaces, traversent les profondeurs, pénètrent et parcourent des muscles, des glandes, des nerfs, des artères et des veines.

Ces organes, doués d'une sensibilité et d'une contractilité exquises, viennent s'ouvrir à l'épiderme pour y pomper les substances étrangères qui s'offrent à leur orifice.

Les éléments réparateurs et constituants, pour le sol pilaire B, sont les suivants : le quinquina gris, la racine de colombo, les sommités fraîches du genêt, les baies de genièvre, la teinture d'écorce d'orange, la vanille, le baume de Tolu en teinture, la petite joubarbe, la teinture de gaïac, la teinture de bardanne.

Tous les composés faits avec les éléments cités, qu'ils soient liquides ou solides, seront désignés sous les noms d'*Eau* et *Pommade n° 1*.

De tous ces éléments, ceux qui n'ont pas la propriété de se dissoudre facilement doivent, avant leur emploi, être

préparés à l'état liquide par la macération ; nous les recommandons plus particulièrement sous forme de teinture, et ils doivent avoir pour véhicule : 1° une eau semblable à l'eau athénienne ; 2° un corps gras. La moelle de bœuf est préférable.

Ces éléments, bien préparés, et une fois introduits dans le système dermoïde, fournissent à l'économie pilifère les principes qui lui manquent et activent les sécrétions.

Le sol pilaire B, à cause de sa nature sèche et rigide, est difficilement influencé par la température extérieure.

Traitement du sol pilaire B. — Le traitement de cette famille consiste : 1° à ramollir l'enveloppe céphalique au moyen de lotions faites avec une décoction de racines de saponaire jusqu'à ce que le cuir chevelu soit parvenu à un état de souplesse satisfaisant ; 2° à faire un composé avec quelques-uns des éléments réparateurs que nous venons d'indiquer plus haut, en les incorporant dans de la moelle de bœuf préparée, à liquéfier cette moelle, en raison de ce que la température s'abaisse, avec des huiles fines et très-fraîches, toutes de première qualité, puis s'en frictionner le cuir chevelu avec la pulpe des doigts, qu'on écarte et qu'on introduit sur le système dermoïde. Ces frictions doivent se faire deux ou trois fois par semaine, selon les besoins, et aussi légèrement que possible ; son emploi le soir est préférable. 3° On associe aussi quelques-uns de ces mêmes éléments à une eau semblable à celle dite *Athénienne*, qu'on emploie de concert avec la pommade, le même nombre de fois, en frictionnant le cuir chevelu et les cheveux ; le matin est préférable. Ces frictions doivent se faire avec des brosses fermes en raison de la rigidité du cuir chevelu et des cheveux, en raison aussi de la quantité de cheveux qu'on possède, plus fermes pour les femmes qui ont les cheveux longs que pour les hommes qui les ont courts. Cette eau et cette pommade pénètrent par absorption dans

les vaisseaux qui circulent dans les couches superficielles du derme, et de là dans le torrent de l'organisation pilifère.

4° On devra dégraisser le cuir chevelu et les cheveux, afin d'enlever les viscosités qui résulteront des fonctions d'exhalations et des éléments employés. A cet effet, on devra, une fois tous les mois, le soir pour la nuit, se poudrer le cuir chevelu et les cheveux avec une poudre absorbante, et, le lendemain, au moyen du peigne fin et de la brosse, enlever cette poudre, qui entraînera avec elle les exsudations déposées sur la surface du cuir chevelu.

Le traitement de cette famille devra être continué de la même manière jusqu'à ce que le cuir chevelu soit devenu souple et agréable au toucher, c'est-à-dire jusqu'à ce qu'il se soit bien reconstitué, et que les fonctions pilifères soient bien établies. Le nombre des frictions et leur durée ne dépendent plus que des soins nécessaires à l'entretien.

Si le traitement est judicieusement suivi, la composition du sol B, qui était, dans le principe, éloignée du sol le plus parfait, C, de 10 degrés, s'en rapprochera et finira même par l'atteindre. A supposer même qu'il s'en éloigne de 5 degrés, un sol ainsi conditionné, sans faire partie de la famille la mieux composée, constitue néanmoins un sol de bonne production.

Si, pour les sols intermédiaires qu'on rencontre dans l'échelle des proportions, entre B et C, on emploie les mêmes éléments dans des proportions suffisantes, on les modifiera de la même manière. C'est-à-dire qu'un sol pilaire qui était avant le traitement éloigné de 10 degrés du sol central, s'en rapprochera de moitié après le traitement.

Le sol pilaire intermédiaire et le suivant, qui n'étaient éloignés que de 8 degrés avant le traitement, ne seront plus, après le traitement, qu'à une distance de 4 degrés, et le suivant encore, qui ne l'était que de 6, ne le sera plus, après le traitement, que de 3 ; ainsi de suite pour les sols pilaires suivants, jusqu'à la fusion des familles.

CHAPITRE VII.

TRAITEMENT DU SOL PILAIRE C PENDANT LA DEUXIÈME PÉRIODE DE LA VIE.

Le cuir chevelu qui fait partie de la famille C n'est influencé par la température extérieure que dans des conditions secondaires; mais, pourtant, sa production pilifère, supérieure en été à celle de l'hiver, est due à l'influence d'une température plus élevée. (Voyez chap. II.)

Si la température était uniforme en toute saison, la production pilifère serait régulière.

Bien que nous considérions le sol qui appartient à cette famille comme étant de parfaite composition, il n'est pas moins vrai que sa production se manifeste par des irrégularités très-peu sensibles, il est vrai, mais que nous devons prévenir, pour parer aux accidents qui peuvent survenir.

Nous avons, en effet, souvent observé que l'affection qui porte le nom de *vitiligo*, appelée aussi par les physiologistes *herpès tonsurant*, et cette autre affection squammeuse qu'on appelle *pityriasis*, affections que l'on rencontre fréquemment, l'une et l'autre, dans nos régions, nous avons observé, disons-nous, que ces affections se produisaient beaucoup plus souvent dans la famille C que dans les sols qui appartiennent aux autres familles.

Vitiligo. — Le *vitiligo* se manifeste par une perte partielle des cheveux : une ou plusieurs plaques se dénudent complétement. Ces plaques sont généralement arrondies, et plus ou moins développées. La peau est lisse et amincie,

probablement par l'absence des bulbes pileux. On n'y observe aucune inflammation, ni excoriation ; les cheveux sont tombés sans qu'on ait pu s'en apercevoir.

Cette chute partielle des cheveux se fait apercevoir le plus souvent au printemps. La durée de cette affection est généralement très-longue ; mais, à son déclin, l'organisation pilifère reprend ses fonctions, la peau de ces parties dénudées s'anime, et bientôt apparaissent des cheveux fins et mous, semblables à de la laine. Ces cheveux se manifestent quelquefois blancs et sans vigueur, comme chez les albinos, mais ils prennent ensuite leur couleur primitive et leur développement.

PITYRIASIS. — Le *pityriasis* se manifeste par de vives démangeaisons et par une quantité considérable de squammes ou lamelles qui envahissent tout ou partie du cuir chevelu. Dans cette affection, le cuir chevelu présente une épaisseur supérieure à celle qui lui est naturelle. A mesure que la maladie progresse, les squammes ou lamelles se multiplient. On peut les observer par plusieurs couches superposées. Les superficielles, moins adhérentes que celles des couches profondes, sont plus blanches, plus fines et plus friables que celles qui adhèrent à la peau de la tête. Les lamelles superficielles se dessèchent, se divisent, et tombent sans cesse, et d'autres reparaissent ensuite, c'est-à-dire que quand la couche superficielle disparaît, une autre couche lui succède, et ainsi de suite.

Le pityriasis résiste longuement ; puis il se termine, d'abord par la disparition de l'irritation cutanée, et, ensuite, par l'accolement des lamelles squammeuses, qui, par suite des fonctions de la peau, se détachent du cuir chevelu, les unes après les autres, et disparaissent. Cette affection, qui a généralement pour cause une lésion des tissus superficiels de l'enveloppe céphalique, est sujette à retour.

Bien que nous ayons reconnu que les éléments qui com-

posent la famille C ne laissaient rien à désirer, ni sous le rapport de la quantité des principes nutritifs, ni sous celui des éléments qui protégeaient et facilitaient les sécrétions, cependant, malgré cette favorable disposition, nous avons observé que cette famille était plus disposée aux affections que nous venons de signaler que les sols qui appartiennent aux autre familles.

La cause en serait-elle que dans le sol B les tissus sont plus secs et les mailles plus serrées que ne le sont les tissus et les mailles de la famille C ? Mais on pourrait nous objecter que le sol D, dont la nature est molle et extensible, est bien autrement influencé par la température extérieure que le sol C. Mais ne pouvons-nous pas admettre comme naturel que l'exsudation continuelle des graisses et des huiles qui s'échappent du sol D, le protègent contre les influences climatériques ? Nous ne l'affirmerons pas, et cette opinion nous est personnelle. Dans tous les cas, nous accordons aux affections vitiligineuses ou herpétiques et pityriasiques plus d'influence sur le sol C que sur les sols qui appartiennent aux autres familles.

Traitement de la famille C. — Les soins que nous croyons indispensables à cette famille et qui peuvent s'opposer aux influences extérieures de toutes sortes, doivent se résumer ainsi :

1° Quand la température extérieure est inférieure à celle de la tête, des frictions sèches, faites avec la main ou avec une brosse à cheveux, souvent répétées, facilitent la circulation du sang dans les vaisseaux capillaires, et entretiennent les fonctions pilifères.

2° Quand la température s'abaisse davantage, des frictions, faites avec l'eau n° 1, élèvent la température céphalique, et animent l'organisation pilifère.

3° Quand il fait froid, il faut employer comme vêtement, et non comme nutrition, une pommade dense et solide, assez

semblable à celle que nous conseillerons au chapitre suivant. Cette pommade, déposée sur le cuir chevelu et sur les cheveux, est un vêtement qui s'oppose à l'évaporation de la chaleur céphalique. On devra ensuite dégraisser le cuir chevelu de temps à autre avec une poudre fine et absorbante. Son emploi, le soir pour la nuit, tel qu'il est dit au chapitre précédent, ne doit jamais être négligé.

CHAPITRE VIII.

TRAITEMENT DU SOL PILAIRE MOU ET HUILEUX PENDANT LA DEUXIÈME PÉRIODE DE LA VIE.

Nous avons dit au chapitre II que le sol pilaire D était on ne peut plus influencé par la température, que cette sensibilité était le résultat d'une insuffisance des éléments qui donnent du ton à la peau et offrent de la résistance aux dilatations.

Nous conseillerons pour cette famille deux traitements différents, l'un pendant la température supérieure, et l'autre pendant la température inférieure.

L'opinion d'un savant est que, en matière de reproduction pilifère, il est indispensable de partir de la constitution du sujet, de la texture de son cuir chevelu, des influences de la température, et de l'âge. Aussi faut-il modifier les médicaments selon le tempérament des individus, selon la saison ou le pays qu'ils habitent.

La composition du sol qui appartient à la famille D réclame comme traitement des éléments modificateurs; ils sont ou toniques et stimulants, ou astringents et contractiles, selon la température.

Pour la température supérieure, il s'agit de rendre aux tissus céphaliques le ton et la densité nécessaires à l'accomplissement de leurs fonctions.

Ces éléments, déposés sur la peau, produisent une astriction dans les tissus, un reserrement qui détermine une diminution des interstices organiques; ils ralentissent les exhalations, modifient le cuir chevelu de la famille D, généralement mou et extensible. Ces éléments, en imprimant une

plus grande condensation à la peau de la tête, rendent plus intime l'affinité du cuir chevelu avec le système crânien.

Éléments modificateurs. — Les éléments qui jouissent de la propriété de tonifier, de contracter et de rendre plus dense le système pilifère, de modifier le cours des sécrétions, se composent des suivants : le quinquina rouge, le ratanhia, le kino, le quassia, la bénoite, la gentiane, le raisin Dours, l'écorce de Vinter, le tannin et la serpentaire.

Tous les composés faits avec ces éléments, qu'ils soient liquides ou solides, seront désignés sous le nom de *Eau* ou *Pommade n° 2*. Ils doivent être, autant que possible, préparés sous forme de teinture ; s'ils le sont en décoction, que ce soit avec la plus petite quantité d'eau possible.

Mode d'emploi. — On devra faire un composé avec quelques-uns des éléments désignés plus haut, et leur donner pour véhicule un liquide semblable à l'eau athénienne. Pendant les grandes chaleurs, on devra, tous les matins, soit avec une brosse douce ou une éponge, faire une imbibition de cette eau sur le cuir chevelu, en séparant les cheveux par mèches pour atteindre principalement le cuir chevelu. L'usage du peigne fin et de la brosse doivent se faire deux fois par semaine, une heure après l'imbibition, afin de donner au liquide le temps de raffermir le système pilifère et d'éviter l'arrachement des cheveux. Si la température était très-élevée et continue, on devra faire son composé avec les éléments qui sont en tête de la liste ci-dessus, où ils sont énumérés dans leur ordre de puissance et d'énergie, et si, par suite du dessèchement des cheveux, causé par les transpirations qu'on n'aurait pu éviter, il était nécessaire de faire quelquefois usage de la pommade, on ne devra guère s'y décider qu'une seule fois par semaine. Cette pommade devra être composée avec trois quarts de moelle de bœuf préparée et un quart de graisse du même animal, sans addi-

tion aucune d'huile ; on lui donnera pour composé le quinquina rouge, le ratanhia, le kino : c'est la pommade n° 2.

Il sera ensuite nécessaire de faire l'application de la poudre, le soir pour la nuit, comme nous l'avons prescrit pour les sols précédents.

Ce traitement devra être continué jusqu'à ce que le cuir chevelu soit devenu ferme et consistant, jusqu'à ce que le derme, ainsi que sa production, ne laissent plus au toucher cette perception graisseuse qui les distingue. Ensuite, on devra diminuer le nombre des imbibitions et ne les continuer qu'en raison des besoins d'entretien.

Traitement du même sol pilaire pour la température inférieure. — Nous avons dit que le froid contractait le système dermoïde ; que les sécrétions des principes nutritifs s'accomplissaient, pour cette raison, dans des proportions insuffisantes ; que nous croyions indispensable de modifier, pendant le froid, la disposition de cette famille.

C'est en employant l'eau n° 1, de concert avec la pommade n° 2, que nous parviendrons à équilibrer les fonctions pilifères en toutes saisons.

La même pommade n° 2 devra être employée deux fois par semaine, trois fois même si on le juge nécessaire, en frictions sur le cuir chevelu avec la pulpe des doigts ; on fera ensuite deux imbibitions par semaine avec l'eau n° 1 (indiquée pour la famille B).

L'emploi de la poudre devra se faire, suivant les besoins, de la manière déjà mentionnée.

Si les éléments que nous venons d'indiquer sont judicieusement employés, la composition du sol D, qui était, avant le traitement, éloigné du sol C (sol central) de 10 degrés, s'en rapprochera, après le traitement, de moitié. Il ne sera donc plus éloigné du sol central que de 5 degrés, et constituera une composition de bonne production.

Si, pour les compositions intermédiaires qu'on rencontre

à l'échelle des proportions entre la famille C et la famille D, on emploie les mêmes éléments dans des proportions suffisantes, on les modifiera de la même manière.

Mais il peut arriver, et il arrive même assez souvent que, quand la santé s'altère, comme à la suite des indispositions prolongées, les cheveux de cette famille changent de physionomie : ils s'altèrent, se dessèchent, perdent leur brillant et leur coloration pour prendre la physionomie sèche, terne et rigide qui appartient à la famille B.

Dans cette circonstance, on devra suivre le traitement conseillé pour cette dernière famille, jusqu'à ce que le sol pilaire se soit reconstitué.

Préparation de la moelle de bœuf. — Cette préparation exige beaucoup de soins et de minutieuses attentions ; il faut en extraire tous les corps filandreux et coaguleux, et surtout les pulpes grises, qui échappent facilement au canevas le plus fin. Ces dernières sont considérables et difficiles à écarter.

Faute de ces soins, ces molécules s'introduisent dans l'épaisseur du cuir chevelu, engorgent les pores, empêchent les sécrétions, et causent la perte des cheveux.

Pour bien préparer la moelle, on la hache d'abord, on la pile ensuite, on la fait dégorger dans de l'eau fraîche pendant quarante-huit heures, en ayant soin de la pétrir, et en changeant l'eau trois ou quatre fois par jour.

Ensuite, on la fond au bain-marie, puis on la passe au tamis pour empêcher le passage des crétons. Une heure après, on la tire au clair, puis on la remet dans l'eau, on la fait bouillir quelques tours en y ajoutant du sel, on l'écume comme le pot-au-feu, puis on la repasse à un canevas très-fin. Une heure après, on la tire au clair, pour la remettre une troisième fois dans l'eau, on la laisse pendant quinze heures dans la bassine sur un feu très-doux et presque sans chaleur. Ce moyen permet aux petites molécules étrangères

de se précipiter lentement au fond de la bassine et de s'y attacher. Puis on laisse refroidir, on retire la moelle, on la malaxe, afin d'en faire sortir tous les principes aqueux, enfin on la parfume à volonté, et on la ferme bien, afin de la préserver du contact de l'air.

Préparation de l'eau athénienne. — Au *Manuel du parfumeur*, on trouve consignée la formule suivante :

On fait dissoudre dans trois litres d'esprit de vin :

De l'encens, de la gomme arabique, du benjoin ; on y ajoute du girofle, de la muscade, du pignon, des amandes douces, de l'ambre, du musc ; on pile le tout, on le fait infuser quelques jours, en remuant chaque jour quelques fois, puis on y ajoute trois doubles-décilitres d'eau de roses. On distille ensuite le tout pour en obtenir deux litres et demi.

CHAPITRE IX.

HYGIÈNE CAPILLAIRE OU CULTURE DES CHEVEUX.

Les soins hygiéniques consistent surtout à entretenir propres le cuir chevelu et les cheveux, à éviter les transitions ou le brusque passage du chaud au froid. Les courants frais et humides causent souvent des accidents, tels que maux de tête, douleurs névralgiques et autres ; ces accidents sont toujours en raison de la quantité de sueur qui a été refoulée dans l'intérieur de l'enveloppe céphalique, et ils ont pour effet de diminuer la circulation du sang dans les vaisseaux capillaires.

Nous recommandons aussi d'éviter l'action du soleil et de garder l'enveloppe céphalique de toutes coiffures incommodes. Celles qui ne sont pas suffisamment perméables favorisent la condensation, à la surface du cuir chevelu, des matières grasses qui ramollissent le système pilifère et diminuent les fonctions de l'organisation.

Faciliter la quantité d'air nécessaire à cette enveloppe à l'aide de frictions faites avec des brosses, ou de peignes raisonnablement employés, est un moyen qui développe et préserve la pilosité. Et, à ce propos, nous dirons qu'il importe plus qu'on ne pense de bien choisir ses brosses et ses peignes, afin d'en obtenir les résultats désirés. Ce côté de l'hygiène capillaire a été généralement trop négligé.

Les mêmes instruments ne peuvent pas servir à la culture des trois classes pilifères indistinctement pour donner au cuir chevelu et aux cheveux les soins qu'ils réclament.

S'agit-il d'une pilosité de première classe, la brosse à cheveux dont on se servira doit être ferme pour les hommes qui portent les cheveux courts, et plus ferme encore pour les

femmes qui ont les cheveux longs. Pour les pilosités des classes inférieures, les brosses doivent descendre de degrés de fermeté dans les mêmes proportions.

En un mot, les brosses employées doivent traverser les cheveux et appuyer sur le cuir chevelu sans lui occasionner de douleurs, de manière à ce que les frictions puissent, sans fatiguer le sujet, être d'assez longue durée.

Les brosses en poils de sanglier sont, par l'attraction stimulante qu'elles exercent sur le cuir chevelu, préférables aux autres brosses.

Les peignes exigent les mêmes considérations, c'est-à-dire que plus les chevelures sont fortes, plus les dents doivent être écartées, et, au contraire, plus les chevelures sont fines, plus le nombre des dents doit être grand.

Mais la confection de ces peignes exige beaucoup de soin; chacune des dents doit être évidée, finie, polie et régularisée dans toute sa profondeur, de manière à ce que le peigne pénètre facilement les cheveux, et les quitte avec la même facilité, sans secousse aucune.

Le prix de ces peignes est en raison de leur façon et de la dureté de la matière qu'on emploie, très-élevé pour les ivoires de première qualité, et plus élevé encore pour l'écaille.

Avec l'ivoire de qualité inférieure, comme avec celui pris dans l'incisive de l'éléphant, on fabrique des peignes communs, dont le défaut est de pénétrer difficilement; la crasse s'accumule aux angles raboteux de ces peignes, et les cheveux ne s'en dégagent pas sans éprouver de forts tiraillements.

Si les brosses fermes sont avantageuses aux chevelures fortes, par contre leur usage serait nuisible aux pilosités inférieures, comme les peignes trop fins sont une cause d'arrachement des cheveux, et d'irritation du système pilifère (surtout si ces instruments étaient employés au moment d'une transpiration céphalique).

L'usage des brosses et des peignes convenablement appro-

priés, et judicieusement employés, a pour effet d'expulser des cheveux et du cuir chevelu toutes les matières excrémentielles et de renouveler l'air nécessaire à l'entretien des fonctions d'absorption et d'exsudation, fonctions nécessaires à l'organisme.

L'emploi de ces instruments facilite non-seulement les sécrétions, mais encore la circulation du sang dans les capillaires, qui amènent à l'économie pilifère les matériaux nécessaires à une plus longue sécrétion.

Il faut se pénétrer de cette vérité, que, plus l'économie pilifère est importante, plus la pilosité a de facilité à se développer et à se continuer dans les mêmes proportions.

Toutes les causes qui diminuent l'importance des matériaux pilifères diminuent en même temps la production dans les mêmes proportions.

Si les frictions faites avec des instruments bien appropriés sont favorables au développement et à l'entretien de la pilosité, il n'en est pas de même des exigences de la mode ; ces dernières sont très-souvent une cause préjudiciable à la pilosité. La manière dont se coiffent les femmes, celle aussi dont elles lient leurs cheveux, le crêpage et les ondulations, sont autant de causes qui influent défavorablement sur le système pilifère. Les boudins et les chignons bourrés de cheveux crépus, qu'on emploie pour les coiffures qu'on porte actuellement, sont autant de nids qui accumulent la poussière, interceptent l'air, favorisent la transpiration, ramollissent le cuir chevelu, empêchent toute vitalité, et, par suite, affaiblissent les fonctions pilifères. Ces coiffures sont des plus préjudiciables aux fonctions pilifères.

De même lier et serrer les cheveux trop près de la tête imprime une tension aux cheveux, tension qui les distend te les allonge en raison de la force qu'on leur imprime et de l'élasticité dont ils jouissent.

Nous avons dit qu'un fort cheveu de femme, à 30 centimètres de son point d'attache, supporterait un poids de

50 grammes, et que ce cheveu, selon qu'il serait lubrifié et en vertu de son élasticité, s'allongerait, sous la force du poids, de 8 à 10 centimètres.

Or, dans les cheveux constamment serrés, la partie qui est dans l'épaisseur de la peau étant moins concrète, par conséquent plus élastique que la partie extérieure, s'allonge plus facilement, et chaque jour se distend davantage, jusqu'à ce que, comme la laine, les cheveux cèdent par la force de la tension ; la tension des cheveux soulève la peau, et chaque jour la sépare davantage de l'enveloppe épicranienne, et, quand la séparation est devenue complète, elle empêche toute communication entre l'économie primitive et l'économie du cuir chevelu. (Voyez ch. II.) A l'endroit où les cheveux seront tombés, la peau sera comme chagrinée, avec cette apparence particulière connue sous le nom de chair de poule.

Excepté le vertex ou épi, qu'on remarque à la partie supérieure de la tête, implanté à la manière d'un entonnoir, excepté cette partie de la tête et les cas bizarres qu'on rencontre au front et sur les parties pariétales, tous les cheveux s'inclinent de haut en bas relativement à leurs racines.

De sorte que les femmes qui ont l'habitude de se lier les cheveux derrière la tête les ramènent de cette manière dans le sens inverse de leur implantation, et la tension que la ligature exerce sur eux soulève la peau, déchire peu à peu l'épiderme, et une portion de la tige pilaire se trouve découverte.

Si, par suite du déchirement de l'épiderme, on a découvert la gaîne pilifère de 1 millimètre, les cheveux, n'ayant plus la même profondeur d'implantation dans la peau, n'auront plus la même solidité, et leur arrachement sera d'autant plus facile que la tige sera plus découverte.

Le crêpage des cheveux entraîne les mêmes inconvénients que les cheveux serrés trop près de la tête ; de même que, par suite des ondulations factices, les cheveux cessent de croître en partie, les ondulations compriment les cheveux,

et la moelle pilifère ne peut circuler aussi librement dans le canal du cheveu. Aussi ne rencontre-t-on jamais, dans les familles crépues et ondulées, des chevelures aussi longues et aussi soyeuses que dans les autres familles.

La coiffure qui, selon nous, conviendrait le mieux aux dames, serait de séparer les cheveux en quatre parties égales, en tirant une raie du front jusqu'à la nuque, puis une autre raie d'une oreille à l'autre par la partie supérieure de la tête, de manière à retirer deux nattes, égales de chaque côté, qu'on disposerait en guirlandes accompagnées d'ornements légers et gracieux.

La coiffure préférable pour les demoiselles serait une seule raie du front à la nuque, avec une seule natte de chaque côté, aussi disposée en guirlande, avec l'ornement qui convient le mieux à l'âge et à la physionomie.

Celle des fillettes serait également une seule raie de l'avant en arrière, avec une seule natte de chaque côté, en arrière de la tête et flottant sur les épaules en toute liberté.

Les nattes ne doivent jamais être tressées trop près de la tête, afin d'éviter le soulèvement de la peau.

Ces coiffures, outre qu'elles seraient plus gracieuses que celles qu'on fait actuellement, auraient encore l'avantage de ne rien changer dans la disposition de l'implantation des cheveux, disposition nécessaire à l'entretien de la pilosité.

Si toutefois on peut faire quelques concessions à la mode, et s'écarter de cette simplicité de la nature, qu'on s'en rapproche le plus possible en tenant compte des observations que nous avons faites et des dangers que nous avons signalés.

Nous recommandons de laisser les cheveux flotter en toute liberté, le plus souvent et le plus longtemps possible; on peut le faire deux fois par jour, le matin en se levant, jusqu'au moment de la coiffure, le soir, quand on est libre, jusqu'au coucher.

Les dames n'ont pas, généralement, l'habitude de renouveler les raies des cheveux tous les jours, et c'est un tort.

Les parties du cuir chevelu, qui sont, chez elles, traversées par les raies, fournissent généralement les cheveux les plus longs, et c'est sur eux que le peigne exerce le plus facilement ses tiraillements, parce qu'ils sont les premiers engagés au fond, entre les dents du peigne. Si bien fait que soit celui-ci, l'espace, entre chaque dent, est moins large dans sa profondeur qu'aux extrémités des dents ; il en résulte que, si on passe souvent le peigne dans les cheveux, sans renouveler les raies, ce sont toujours les mêmes cheveux qui sont engagés au fond du peigne, et qui reçoivent, chaque fois, un tiraillement nouveau qui en détermine l'arrachement.

Pour prévenir cet inconvénient, nous conseillons que, une fois les raies faites où elles doivent rester, on effile les cheveux sur tout le parcours des raies, sur une largeur de deux centimètres, c'est-à-dire d'un centimètre de chaque côté des raies faites.

L'effilage doit être fait graduellement de 25 centimètres de la racine des cheveux à 50 centimètres. Les cheveux, dans cette partie des raies, ne doivent jamais dépasser cette longueur.

Les cheveux, ainsi effilés, se dégagent insensiblement du fond du peigne sans secousse aucune, avec la même facilité que ceux qui traversent un espace plus large.

Avec ces précautions, on aura la faculté de ne pas renouveler les raies aussi souvent ; il sera, néanmoins, nécessaire d'entretenir l'effilage des cheveux autant qu'il en sera besoin.

Ces mesures, toutes de précaution, doivent être plus particulièrement observées pour les chevelures longues, fortes et régulières que pour les chevelures courtes, faibles et naturellement irrégulières.

Nous ajouterons que la coupe des cheveux par effilage ne se fait nullement remarquer sur la chevelure ; les cheveux se fondent les uns dans les autres sans qu'on puisse s'en apercevoir.

Nous recommandons spécialement que les brosses à cheveux dont on se sert soient de la plus grande propreté.

CHAPITRE X.

DE L'INFLUENCE DE LA TRANSPIRATION SUR LE SYSTÈME PILEUX.

Les sueurs sont sans contredit une des causes qui altèrent le plus facilement l'économie pilifère.

Mécanisme des sécrétions de la sueur. — D'après les physiologistes, le sang est le liquide duquel procèdent toutes les sécrétions ; les sécrétions présentent ce caractère commun, qu'elles commencent par la sortie de la partie liquide du sang au travers des parois des vaisseaux capillaires sanguins. La sortie liquide du sang est favorisée dans le tissu des glandes, comme dans tous les tissus vasculaires, par la tension du sang dans le système sanguin.

Toutes les causes qui amènent la diminution de la tension du sang dans les vaisseaux amènent en même temps une diminution correspondante dans la quantité des liquides sécrétés.

Des observations démontrent également que les sécrétions de la sueur varient dans des proportions considérables.

Sécrétions de la peau. — Un savant dit : Dans l'état ordinaire, lorsque la température extérieure est moyenne, le sang ne perd, par la peau, que la quantité de liquide nécessaire à la formation de la vapeur d'exhalation. Dans ces conditions, l'eau qui sort pour se vaporiser s'échappe sur toute la surface de l'épiderme. Celui-ci, en effet, est appliqué, d'un côté, sur une membrane vasculaire (derme), et, de l'autre, est en rapport avec l'atmosphère, milieu, la plupart du temps, non saturé.

Des expériences faites, il résulte qu'un homme qui ne sue pas perd en moyenne par la peau, dans les vingt-quatre heures, une quantité de vapeur d'eau équivalant à 1 kilogramme (environ 40 grammes à l'heure), et 500 grammes par la respiration pendant le même laps de temps.

Un homme qui vient de faire une course rapide, ou qui s'est livré à un exercice fatigant par une température extérieure élevée, peut perdre 200 grammes de liquide en une heure. Cette perte peut même s'élever, chez certains individus, jusqu'à 300, 400, 500, 1,000 grammes, et plus encore.

Ces disproportions de sueur sécrétée chez différents sujets ont été observées par MM. Funck, Brunier et Weber. Ces observateurs ont recueilli la sueur sécrétée dans un sac en caoutchouc appliqué autour du bras. Dans le même espace de temps, à une température de 37 degrés centigrades, ils se sont livrés aux mêmes exercices. La quantité de sueur accumulée en une heure a été pour le premier, de 6 gr. 8; pour le second, de 15 gr. 7; pour le troisième, de 30 gr. 2. Cette différence s'est fait sentir dans toutes les expériences.

A ce sujet, nous avons nous-même fait des expériences assez intéressantes.

Le 7 août 1868, par un temps sec et une température de 39 degrés centigrades, pendant l'espace de cinq heures d'un exercice animé, nous avons constaté une perte, par la peau et les poumons, de 2 kil. 440, dont 200 grammes avaient été absorbés par le linge du corps, qui avait été pesé préalablement.

En effet, le poids du corps était, en principe, de 59 kil. 500; nous avons, pendant l'expérience, bu 840 grammes d'eau, ce qui portait le poids du corps à 60 kil. 340; après l'expérience, le poids du corps est descendu à 57 kil. 900.

La même expérience a été renouvelée, le lendemain 8 août, à une température de 37 degrés centigrades, et dans les mêmes conditions d'exercice. La perte a été, pour le même laps de temps, de 1 kil. 530 La différence de sueur

sécrétée dans les deux expériences est de 910 grammes en faveur de la première.

Une différence aussi grande dans deux expériences consécutives peut s'expliquer par plusieurs raisons :

1° La température, pour la deuxième expérience, était inférieure à celle de la première de 2 degrés.

2° La quantité d'eau dans le sang n'existait plus dans les mêmes proportions, car la réparation de l'eau dans le sang par ingestion se fait lentement et incomplétement, et laisse toujours un déficit.

3° L'eau nous ayant manqué à la deuxième expérience, aucun liquide n'a été ingéré. On sait que les boissons absorbées influent manifestement sur les sécrétions de la sueur.

Des expériences faites, il résulte que le poids du sang chez l'homme est, en moyenne, la dixième partie de son corps, soit 6 kilogrammes pour un sujet du poids de 60 à 65 kilogrammes; le sang, chez lui, est en rapport avec le calibre des artères. C'est en vertu de cette loi que le sang passe plus facilement des artères aux vaisseaux capillaires.

D'après des expériences chimiques, le sang contiendrait de l'eau dans les proportions de 75 parties sur 100, et 25 parties de fibrine, c'est-à-dire que 1 kilogramme de sang donne 750 grammes d'eau. La quantité d'eau contenue dans le sang, chez l'homme, serait dans les proportions de 4 kil. 500, pour 6 kilogrammes de sang accordés à un sujet de poids moyen.

Si, sous l'influence de la chaleur ou de l'animation du corps, un sujet sécrète pendant huit heures de la journée heures actives du sujet) 200 grammes de sueur par heure, le produit, pour les huit heures, s'élèvera à 1 kil. 600; si, d'autre part, nous ajoutons à ces 1 kil. 600 les 40 grammes d'eau que la peau perd par chaque heure, par évaporation, les seize autres heures de la journée (qui sont les heures de repos) nous donneront encore 640 grammes. Et si, d'autre part encore, nous ajoutons les 332 grammes qui s'évaporent

des poumons pendant le même laps de temps, la perte totale, pour les vingt-quatre heures, s'élèvera à 2 kil. 572.

Le plus grand nombre des hommes peuvent perdre cette quantité d'eau sans beaucoup d'exercice.

Si cet état persiste pendant soixante jours seulement, et que le sujet éprouve (quoiqu'il satisfasse à la soif) une déperdition journalière de 20 grammes d'eau (les ingestions ne réparant jamais complètement les pertes dans un temps équivalent), après soixante jours, il y aura dans le sang un déficit de 1 kil. 200.

Or, la partie liquide du sang, qui représentait, dans le principe, une colonne équivalente à 4 kil. 500, ne sera plus, après les soixante jours, que de 3 kil. 300 chez le même sujet.

Quand l'homme a éprouvé un déficit d'eau dans le sang de 20 grammes par jour, au bout d'un certain temps la colonne sanguine, qui a perdu en partie la puissance de son impulsion, circule avec plus de difficulté dans des canaux qui ne sont pas suffisamment remplis, le liquide ne parvient que plus difficilement aux organes capillaires, et dans des proportions insuffisantes. Alors l'économie pilifère est obligée de subvenir de son propre fonds à la dépense de l'organisation pilaire, jusqu'à ce qu'elle soit épuisée complètement. Alors tous les organes pilifères cessent leurs fonctions, et abandonnent les cheveux à eux-mêmes. Ces derniers se dessèchent, puis se détachent de leur base et disparaissent les uns après les autres.

C'est la perte de l'eau retirée du sang qui est la cause de la chute des cheveux qu'on observe si fréquemment à la suite des grandes chaleurs.

D'après ces observations, on ne sera plus étonné de voir les hommes qui se livrent à des exercices violents perdre leurs cheveux aussi facilement que les hommes de cabinet et de science. Les premiers les perdent par les modifications du système de la circulation, les seconds par la fatigue du système nerveux.

Les éléments chimiques qui se rencontrent dans la sueur ne sont pas toujours les mêmes chez tous les sujets, ni observés dans les mêmes proportions.

Une analyse faite sur la sueur par M. Berzélius a donné pour résultat : matériaux solides : acide lactique, lactate de soude, chlorure de soude et chlorure de potasse.

M. Thénard, de son côté, a trouvé de l'acide acétique, du chlorure, du phosphate de chaux et du fer.

Une autre, par M. Danselmino, a donné pour résultat : acide carbonique, acide acétique et ammoniaque.

Une autre analyse, plus complète en ce qu'elle donne les quantités des principes chimiques contenus dans la sueur, faite par M. Favre, a donné, pour 10 kilogrammes de sueur prise sur différents sujets :

	gr
Eau ou principe de la sueur.	9955,73
Sudorates alcalins	15,62
Chlorure de sodium	22,30
Lactates alcalins	3,17
Chlorure de potassium	2,44
Urée	43
Matières grasses	14
Sels divers	17

D'après ces résultats, on doit conclure que tous les principes que contient le sang ne peuvent être séparés de lui sans affaiblir la constitution du sujet.

Et en effet, quand notre organisation a été altérée ou affaiblie par une cause quelconque, pour réparer ces pertes, les maîtres de la science médicale nous envoient aux eaux de Luxeuil. Les eaux de Luxeuil, selon les chimistes, contiennent de l'acide carbonique, du muriate de soude, du sulfure de potasse et du fer, tous principes contenus dans le sang.

Les sueurs ne contiennent pas non plus la même quan-

tité de matières grasses indistinctement chez tous les sujets.

La sueur qui sera le produit d'un cuir chevelu sec, comme celui qui appartient à la famille B, sera moins grasse, moins onctueuse que celle qui sera le produit d'un cuir chevelu qui appartiendrait à la famille D. La sueur de cette dernière peut néanmoins subir des altérations, selon que les sueurs se continueront plus ou moins longtemps. Quand les sueurs sont continuelles, la graisse de l'enveloppe céphalique s'épuise, et, par suite, les sueurs deviennent de moins en moins onctueuses.

Bon nombre de personnes sont encore imbues de cette croyance, que les sueurs sont salutaires et qu'il faut les favoriser. C'est une grave erreur, dont on doit se désabuser.

On ne doit pas en arrêter le cours lorsqu'elles sont en circulation, mais l'on doit empêcher tout ce qui peut les provoquer dans des proportions immodérées, car elles n'ont pour résultat que l'affaiblissement du sujet et la perte des cheveux ensuite.

Conseils hygiéniques et traitement contre les pertes par la sueur. — Sous l'influence d'une température élevée, on doit éviter tout ce qui peut animer les mouvements du sang. Il faut faire usage des coiffures les plus perméables à l'air et les plus légères, maintenir pendant la nuit les cheveux au moyen d'un réseau, faire le matin des imbibitions avec des liquides toniques combinés avec des éléments astringents, tels que ceux que nous avons indiqués au chapitre VIII; ne pas omettre dans la combinaison la teinture de quinquina rouge. Si, malgré tout, les sueurs persistaient, on devra, dans la journée et à l'état de repos, quand l'effet de la transpiration sera passé, faire des imbibitions sur le cuir chevelu avec une eau également astringente, combinée avec des principes alcalins. On devra répéter les imbibitions en raison de la perte de sueur qui se serait échappée du sang.

Le système cutané a pour fonctions l'absorption et l'exhalation. L'exhalation ou l'exsudation est l'état animé du sang dans les canaux sanguins. L'absorption, au contraire, est un état de repos du sang dans ces mêmes canaux.

Or, si l'on faisait des imbibitions quand la peau est encore dans un état prononcé d'exsudation, les imbibitions seraient imparfaites, elles pourraient même, dans certains cas, refouler la sueur déjà sécrétée et occasionner des rhumes de cerveau, ou des inconvénients semblables.

Pour profiter du bénéfice des imbibitions, il est nécessaire d'attendre que le sang soit à l'état de repos : c'est cette disposition qui facilite les absorptions.

La réparation de l'eau nécessaire à la circulation du sang ne peut se faire promptement que par le moyen de l'imbibition. La réparation faite par ingestion est beaucoup trop longue pour que l'économie principale ne fasse pas défaut à celle du cuir chevelu, puisqu'elle ne cède à l'économie pilifère que les matériaux dont elle n'a pas l'emploi.

Les transpirations abondantes ont aussi le grave inconvénient d'entraîner avec elles l'huile et la graisse, l'une et l'autre nécessaires à l'entretien de l'enveloppe céphalique et des cheveux.

Pour réparer ces pertes, autant que possible, on devra se frictionner le cuir chevelu et les cheveux avec la pommade n° 2 ; le quinquina rouge ne devra pas être omis dans cette préparation. Ces frictions avec la pommade, employées de concert avec les imbibitions que nous avons conseillées plus haut, devront, chaque jour, combler le déficit du cuir chevelu.

Dire ici le temps que devront durer les frictions avec la pommade et les imbibitions avec l'eau n'est pas possible ; il faut soi-même faire ces observations.

Différentes causes peuvent favoriser ou retarder la transmission des agents thérapeutiques. Un sol pilaire qui serait composé en D sera plutôt pénétré par les éléments qu'un

sol qui est composé en C, et ce dernier absorbera encore plus facilement qu'un sol qui serait composé en B.

Il en est de même de la disposition du sujet ; chez tous, la disposition d'absorption ne se rencontre pas toujours la même.

A un grand état de repos, au milieu d'une température inférieure, l'absorption par les voies cutanées se fera bien plus facilement que si on se trouve dans des conditions différentes.

Les imbitions ont encore un autre avantage que celui de réparer les pertes causées par les sueurs ; elles ont encore celui de neutraliser en très-grande partie les sensations de la soif.

Ainsi, quand l'eau potable manque aux naufragés, au lieu de boire de l'eau de la mer, qui a le funeste privilége d'altérer le sang, ceux-ci, pour apaiser la soif qui les dévore, se trempent le corps de temps à autre dans la mer, et ce moyen empêche l'évaporation de l'eau du sang des capillaires et apaise la soif.

CHAPITRE XI.

DES CAUSES DE LA PERTE DES CHEVEUX CHEZ LES FEMMES, PAR SUITE DES COUCHES, ET CHEZ LES SUJETS A CONSTITUTION FAIBLE ET DÉLICATE.

Plusieurs causes concourent à la perte des cheveux par suite des couches.

Deux principales méritent d'être mentionnées.

La première est le résultat de la perte du sang qui s'est échappé directement des organes de l'économie primitive.

On sait que les suites de l'enfantement entraînent avec elles une certaine quantité de sang, qui diminue d'autant le volume sanguin en circulation dans les canaux artériels.

Par suite, cette colonne de sang devient insuffisante pour remplir tous les canaux artériels, et cesse d'être assez puissante pour parvenir jusqu'à l'économie pilifère.

Le cœur a beau se contracter, chasser devant lui le sang de toutes ses forces, il ne parvient plus à le faire franchir les divisions supérieures de l'arbre artériel, qui sont les capillaires du cuir chevelu.

Dans cette circonstance, l'économie du cuir chevelu est complétement abandonnée de l'économie primitive.

Les pertes du sang qui résultent des suites de couches sont quelquefois si considérables, que le cuir chevelu perd toute physionomie de vitalité, et bientôt les cheveux disparaissent sans qu'on puisse s'en apercevoir.

La deuxième cause de la perte des cheveux est la conséquence de l'eau retirée du sang des capillaires par suite des sécrétions de la sueur.

Cette question de la sueur a été assez longuement traitée, dans le chapitre précédent, pour ne pas être, ici, obligé d'y revenir.

Jusqu'à ce jour, les auteurs ont exclusivement attribué la perte des cheveux, par suite des couches, aux sueurs, alors que l'affaiblissement sanguin exerce la principale influence.

Conseils hygiéniques et traitement. — Aussitôt que les douleurs de l'enfantement se font sentir, on doit se faire poudrer les cheveux complétement avec une poudre absorbante, ensuite tirer deux raies, une longitudinale, l'autre transversale, de manière à obtenir quatre mèches de cheveux égales, les natter à huit centimètres de la tête, sans les serrer beaucoup, lier fortement ces nattes, à la naissance de la natte, à sa partie moyenne, et à son extrémité ; puis, on les roule à la manière de torches, on les attache avec des épingles, et on les maintient sous une coiffure, la plus commode et la plus légère, selon la température ; le réseau est préférable à toute autre coiffure.

La réunion des mèches de cheveux, à quelques centimètres du cuir chevelu, a pour effet d'empêcher une accumulation des sueurs sur la peau, et d'éviter tout tiraillement du système pilifère ; la façon des nattes empêche les cheveux de s'entremêler ; la manière de les disposer en torches ou coussins évite à la malade d'être blessée ; la poudre, ensuite, absorbe la transpiration et facilite, plus tard, le démêlage des cheveux.

Après les couches, aussitôt qu'on le pourra sans crainte d'accidents, on devra démêler les cheveux, car tout retard peut causer un redoublement dans leur chute.

Les premiers soins qu'on leur donne ne doivent pas être longs. Les douleurs de l'enfantement, et la perte du sang qui en est résultée, ont affaibli la malade et rendu sensible le système céphalique ; il ne serait pas prudent non plus de

vouloir exercer trop tôt les frictions que nous conseillerons plus loin.

La première opération consiste à démêler les cheveux en totalité ou en partie seulement, selon l'état de la malade. Les cheveux une fois démêlés, on doit enlever, avec le peigne fin et la brosse à cheveux, la poudre, qui entraîne avec elle les exsudations crasseuses qui se sont formées pendant la maladie.

On doit ensuite, le soir pour la nuit, graisser abondamment le cuir chevelu avec une pommade quelconque (il suffit qu'elle soit fraîche), puis on poudre largement le cuir chevelu et les cheveux avec une poudre absorbante.

La pommade a pour effet de dilater le cuir chevelu, de favoriser la sortie de toutes les impuretés contenues dans la peau et de détacher les portions excrémentielles qui se seront déposées et accolées à la surface du cuir chevelu. Le lendemain de cette application ou les jours suivants, on enlèvera cette poudre de la même manière que nous venons de le dire plus haut.

Si, après cette opération, le cuir chevelu n'était pas complétement débarrassé de ses impuretés, c'est-à-dire si sa physionomie laissait encore percevoir des portions jaunes et épaisses, il faudrait recommencer l'application de la pommade et de la poudre, telle que nous venons de l'indiquer, jusqu'à ce que le cuir chevelu soit devenu bien net, que sa surface et sa transparence ne laissent aucun doute sur sa pureté.

Une fois cette enveloppe propre, on doit, quelle que soit la classe et la famille pilifère à laquelle on appartient, se frictionner le cuir chevelu avec la *Nervosine* et la *Récapilisatrice pilaires*. Ces frictions devront se faire alternativement tous les deux jours. Aujourd'hui avec la nervosine, après-demain avec la récapillisatrice. Elles doivent se faire légèrement, pour pouvoir les continuer le plus longuement possible sans fatiguer la malade. Pour les jours inter-

médiaires, on fait des frictions sèches, soit avec la brosse, soit avec la main. Ces dernières se font en écartant les doigts afin de séparer les cheveux ; elles sont préférables à celles qu'on ferait avec la brosse.

L'usage de la poudre devra se faire, le soir pour la nuit, tous les vingt jours.

Ce traitement devra être continué jusqu'à ce que le cuir chevelu se soit complétement reconstitué, c'est-à-dire jusqu'à ce qu'il ait repris sa physionomie primitive ; alors on reprendra les soins d'entretien exigés pour la famille pilifère dont on fait partie.

La pommade que nous conseillons est indispensable à la suite des couches ; son usage reconstitue le système nerveux, rétablit l'ordre dans les fonctions, en même temps qu'il ranime la végétation capillaire.

L'eau, employée de concert avec la pommade, reconstitue les vaisseaux capillaires en fournissant au sang les éléments qui lui sont nécessaires ; elle rétablit l'ordre dans les fonctions en même temps qu'elle ranime la végétation capillaire et active la pousse des cheveux.

Les frictions sèches appellent une plus grande quantité de sang à la peau.

Quand, par suite des pertes de sang qui résultent des couches, l'économie primitive ne peut plus rien céder à celle du cuir chevelu, et que toutes relations entre les deux économies cessent en quelque sorte d'exister, l'économie du cuir chevelu est obligée d'entretenir la pilosité de son propre fonds, jusqu'à ce qu'elle soit épuisée.

Si, à partir de ce moment où toutes relations entre les deux économies cessent d'exister, l'économie pilifère contient encore dans son réservoir des principes nutritifs pour entretenir la pilosité pendant deux mois (c'est la moyenne des matériaux que contient le réservoir pilaire), et qu'il faille à la malade trois mois pour réparer la quantité du sang qu'elle aura perdu (c'est le temps moyen nécessaire à

une réparation complète), alors l'économie du cuir chevelu sera, par le fait, épuisée depuis un mois avant que la colonne du sang de l'économie primitive puisse jaillir jusqu'aux vaisseaux capillaires du cuir chevelu.

La perte des cheveux sera la conséquence de cet épuisement, si nous n'essayons d'y remédier.

Si l'on veut bien suivre nos conseils, nous donnerons les moyens d'entretenir la pilosité pendant trois mois, et plus, avec les matériaux qu'on dépense généralement en deux mois.

Pour cela, il faut se soustraire à l'action du soleil, et à celle aussi d'une température trop élevée ; il faut n'avoir ni trop chaud, ni trop frais à la tête : trop de chaleur excite les sécrétions et provoque la dépense. On évitera donc toute animation, ou exercice violent ; on recherchera une température modérée, le calme de l'esprit et des mouvements ; on tiendra compte aussi des soins hygiéniques que nous avons conseillés et du traitement que nous avons indiqué. On tiendra compte également des conseils que le médecin donnera, au point de vue d'un régime fortifiant et substantiel. On aura ainsi un ensemble de moyens propres à entretenir la pilosité pendant trois mois, et plus, avec les matériaux qu'on dépense généralement en deux mois. On parviendra, dans le plus grand nombre des cas, à reconstituer le cuir chevelu avant l'épuisement complet de l'économie pilifère.

Alors il n'y aura pas de pertes des cheveux, car il y aura liaison, par connexion, entre les matériaux de l'économie primitive et les éléments nutritifs de l'économie pilifère.

Des constitutions faibles et délicates. — Il existe aussi chez vous, mesdames, et plus particulièrement chez vos demoiselles, une autre cause de la perte des cheveux ; celle-là est permanente.

Les femmes ou les jeunes filles qui perdent une trop grande quantité de sang aux époques critiques sont susceptibles d'une dépilation continuelle, sans que, pour cela, on

voie les cheveux s'altérer et sans qu'on puisse en présumer la cause.

Les personnes d'une constitution délicate et faible, et qui ne font pas usage d'une nourriture substantielle, verront toujours chez elles la dépilation se manifester.

Si la quantité du sang échappé a dépassé les limites qui étaient nécessaires à l'entretien de toutes les fonctions de l'organisation humaine, la quantité de sang restant n'étant plus suffisante pour l'entretien des deux économies, il se manifestera un déficit, lequel se fera observer dans les vaisseaux capillaires du cuir chevelu. Ceux-ci n'étant plus suffisamment remplis, la transsudation qui doit s'effectuer de leurs parois ne s'effectuera plus que dans des proportions insuffisantes pour l'entretien de la pilosité.

En admettant même que la personne soumise à cette influence jouisse d'une bonne constitution, et quoique une nourriture suffisante répare chaque mois les pertes subies, il n'en est pas moins vrai que, s'il faut un mois pour la réparation de chacune de ces pertes, l'économie pilifère ne sera jamais reconstituée qu'à la veille d'une nouvelle perte périodique, et le sang fera toujours défaut dans les vaisseaux capillaires du cuir chevelu.

Ici même l'économie pilifère n'a pas les avantages qu'on rencontre à la suite des couches. Alors, en effet, l'économie du cuir chevelu est toujours ou presque toujours complète, tandis qu'avec le mal qui nous occupe l'économie est toujours incomplète. La cause des pertes de tous les mois s'oppose à ce qu'il puisse y avoir réparation définitive.

Si nous admettons, pour un sujet qui a 5 kilogrammes de sang, que tout ce sang trouve son emploi dans l'entretien de l'organisation primitive et dans celle de l'organisation externe, si nous admettons que ce sujet soit soumis à des pertes périodiques de 100 grammes de sang chaque mois, ces 100 grammes de sang qui disparaîtront seront, chaque mois, 100 grammes de sang retirés de la peau, puisque

l'excédant seul de l'économie interne est cédé à l'économie externe.

La portion de ces 100 grammes qui revenait aux vaisseaux capillaires du cuir chevelu ayant disparu, constitue une diminution dans l'importance de ces mêmes vaisseaux. Or, ces vaisseaux ne pourront plus fournir à tous les or-organes pilifères, une partie de la pilosité disparaîtra, la perte des cheveux sera continuelle, si l'on n'y remédie pas.

Il n'y a que vos observations, mesdames, qui puissent vous faire découvrir la cause vraie de cette maladie. Il n'y a que vous qui puissiez éclairer le médecin physiologiste sur la cause de ces pertes. Car ni le cuir chevelu ni les cheveux ne paraissent être altérés; il n'y a pour le physiologiste que deux choses qui pourraient peut-être l'éclairer : le manque d'animation de la peau de la tête par l'insuffisance du sang dans les vaisseaux capillaires, puis une moindre quantité de moelle en circulation dans les canaux pilifères.

Les mêmes inconvénients ne se rencontrent pas chez les personnes qui, plus riches de sang, en possèdent une certaine quantité sans emploi; chez elles, les pertes de tous les mois ne s'exercent que sur le trop plein des canaux artériels, c'est-à-dire sur l'excédant du sang qui n'a pas trouvé son emploi dans l'organisation humaine.

Traitement des constitutions faibles et délicates. — Le seul moyen à opposer à ces pertes, qui épuisent l'économie pilifère, est l'usage de la *Nervosine pilaire*, de concert avec la *Récapilisatrice*. Leur mode d'emploi est le même que celui que nous venons d'indiquer à propos des couches.

Ces deux médicaments sont d'une puissance remarquable pour ces affections. Nous conseillons qu'à la suite des maladies graves (celles qui portent atteinte à la chevelure), on suive le même traitement.

Quand les causes que nous venons de signaler dans ce

chapitre entraînent la perte des cheveux, on doit au plus vite débarrasser le cuir chevelu des cheveux qui ne sont plus vivaces (ceux qui tombent sans douleur) ; leur élimination des pores pilifères favorise plus promptement une repullulation nouvelle.

C'est au moyen des frictions exercées sur l'enveloppe céphalique qu'on parvient plus facilement à la débarrasser des impuretés qu'elle contient.

CHAPITRE XII.

DE LA COUPE DES CHEVEUX ; SON INFLUENCE SUR L'ORGANISATION PILIFÈRE AU POINT DE VUE DU DÉPLACEMENT DE LA PILOSITÉ.

Les cheveux sont un tissu composé de fibres nerveuses ; des interstices aspirants et expirants sont ménagés dans toute la longueur du cheveu. C'est au moyen de ces interstices que l'air pénètre jusqu'au système de l'organisation pilifère avec les modifications de la température.

Les auteurs accordent une élévation de température de 37 degrés centigrades au foyer de l'organisation primitive (le cœur) ; mais, à mesure qu'on s'éloigne de ce foyer, la température, dans les autres parties, diminue sensiblement.

D'après nos observations, nous croyons que la température qui convient le mieux à l'enveloppe céphalique est celle de 18 à 22 degrés, une moyenne de 20 degrés par conséquent.

En conséquence, il sera rationnel que, quand on se fera couper les cheveux, on tienne compte de la température extérieure.

Le cheveu présente à sa base un vide supérieur à celui qui existe dans ses autres parties. Les courants extérieurs sont d'autant plus prompts à pénétrer l'économie pilifère, que les cheveux sont plus courts.

La peau exerce deux fonctions, l'une, la première, est l'inspiration ou le courant d'entrée ; la deuxième, l'expiration ou courant de sortie. Le courant d'entrée représente la température extérieure, celui de sortie représente celle du cuir chevelu.

Dans l'acte de l'inspiration cutanée, les courants extérieurs, cherchant à s'équilibrer, font avec la peau un échange qui élève ou abaisse la température céphalique dans les mêmes proportions.

Du froid, son influence sur la pilosité. — Quand, pour une cause quelconque, le froid pénètre les tissus pilifères, aussitôt les organes matriculaires et glandulaires cessent leurs fonctions de sécréteurs. Le froid exerce la même influence sur la portion des vaisseaux capillaires qui pénètrent la matrice ; le sang s'épaissit et la circulation n'est plus possible. C'est alors que le sang, la graisse et la moelle nerveuse se solidifient, et, en se solidifiant, découvrent le germe pilifère et le mettent en contact direct avec les courants extérieurs. Le germe, frappé par une température qui lui est funeste, transmet à ses ramifications ces mêmes impressions, et, pour le moment, les fonctions pilifères ne sont plus possibles.

Quand les cheveux sont coupés trop près de la tête par une température céphalique supérieure à la température ambiante, une diminution dans les sécrétions se fait observer. Si la température extérieure s'abaisse davantage, un arrêt dans les fonctions pilifères se manifeste.

Mais si le froid pénètre les vaisseaux capillaires, il peut déterminer, non-seulement la solidification du sang, mais encore la congélation des vaisseaux capillaires, et quand, par suite d'une température plus élevée, le sang se liquéfie, les parois des vaisseaux se déchirent et se tuméfient, de la même manière que les mains sous l'effet des engelures.

De la chaleur, son influence sur la pilosité. — Quand les cheveux sont coupés trop près de la tête par une température un peu supérieure à 20 degrés, cette température active légèrement les sécrétions.

Si la température s'élève davantage, les sécrétions sont plus manifestes.

Mais si la température est très-élevée, la chaleur est

d'autant plus prompte à activer les sécrétions, qu'elle communique plus facilement avec l'économie du cuir chevelu. Si cette température persiste assez longtemps, non-seulement l'économie du cuir chevelu peut s'épuiser, mais aussi les artères superficielles du crâne, qui entretiennent l'économie pilifère, s'épuiseront à leur tour. Par suite de ces pertes, la colonne du sang perdra de sa puissance et ne parviendra plus jusqu'à sa hauteur primitive, toutes relations entre l'économie principale et celle du cuir chevelu cesseront d'exister et les cheveux disparaîtront. A cause de cette insuffisance du sang, les parois des vaisseaux capillaires, celles des artères, se contractent et s'amoindrissent d'autant plus que ces organes ont été privés plus longtemps.

Quand les causes de cet épuisement cessent d'exister, bien que l'économie primitive se reconstitue, et que la colonne du sang redevient aussi puissante et reprend son niveau primitif, quand même les communications entre les deux économies se rétablissent, il n'est pas moins vrai que les vaisseaux capillaires du cuir chevelu et les artères qui les alimentent ont perdu une partie de leur développement primitif et n'ont plus les mêmes facultés d'extensibilité ; la quantité du sang dans les vaisseaux capillaires ne sera plus égale à celle qu'ils contenaient dans le principe, et la récapillisation se manifestera avec des pertes qui seront en rapport avec l'altération que ces organes auront subie.

Mais, alors, si la reproduction pilifère devient inférieure à la production, la même quantité de sang n'est plus nécessaire à l'entretien. Le sang, qui entretenait les cheveux qui ne paraissent plus, ne trouve plus son emploi. Or, comme il est rationnel que tout le sang que possède le sujet trouve son emploi, celui qui n'est plus employé par l'enveloppe céphalique le cherche dans une circulation plus animée ; il le trouve dans les artères postérieures de l'arbre pilifère, il s'y engage, il y circule, puis il y développe la pilosité, qui se trouve ainsi déplacée.

Nous allons essayer de démontrer mieux encore le déplacement de la pilosité par suite du déplacement du sang qui s'opère dans les artères.

Si l'homme possède 6 kilogrammes de sang, supposons, par exemple, que 5 kilogrammes soient employés à la circulation pour l'entretien du corps; il reste, par le fait, 1 kilogramme de sang pour l'entretien de la peau et l'entretien de la pilosité. Si, de cette quantité de 1 kilogramme, nous admettons que 40 grammes soient destinés à l'entretien de la pilosité de l'enveloppe cranienne, et que, par suite d'un accident quelconque, la moitié des organes pilifères de cette enveloppe vienne à se détruire, toutes les fonctions correspondantes seront supprimées. Alors, 20 grammes de sang seulement seront employés; les 20 grammes qui sont en excédant se porteront naturellement dans les artères postérieures, soit dans les artères transversales de la face, soit dans les artères faciales, ils y circuleront et ils y développeront la pilosité. Ce sang, qui était, dans le principe, sang pilifère cranien, devient, par suite de sa rétrocession, sang pilifère facial.

Souvent même, les artères faciales faisant défaut, ou se trouvant atrophiées, il arrive que le sang déplacé communique avec les artères occipitales, et développe la pilosité à la nuque et au cou, absolument comme, dans les plantes, la séve se déplace et transporte avec elle la végétation. (V. ch. IV.)

C'est par suite de ces observations que nous nous croyons autorisé à dire que la rétrocession du sang des artères pilifères du crâne fournit et développe les artères pilifères de la face, et, dans certains cas, déplace la pilosité. C'est ainsi que, souvent, l'affaiblissement de la pilosité cranienne correspond au développement de la pilosité faciale.

Mais l'artère pilifère faciale n'existe pas chez tous les sujets, et, quand elle existe, elle n'est pas chez tous également développée. (V. ch. IV.)

Ce qui vient à l'appui de nos observations et confirme notre opinion, c'est que, chez les hommes imberbes qu'on rencontre aux îles Sandwich, dans la Malaisie, à l'île de Java, les chevelures sont tellement longues, que la plupart des dames françaises les envieraient.

Une des gloires du siècle actuel, qui a parfaitement observé les communications qui existent entre les vaisseaux capillaires du cuir chevelu et les artères de l'intérieur, M. Cazenave, a dit que les veines du cuir chevelu communiquent plus ou moins largement avec celles de l'intérieur du crâne. Un grand nombre d'artères dont la branche mastoïdienne et les artères de Santorini sont les plus remarquables, apportent le sang de la peau à l'intérieur du crâne. « On comprend facilement, continue l'auteur, et l'importance de ces communications, et l'intérêt qui s'attache aux déductions thérapeutiques qu'il est permis d'en tirer. »

Le cuir chevelu, outre un grand nombre de ramifications artérielles et un plus grand nombre de veines, établit des communications faciles entre l'extérieur et l'intérieur du crâne.

En résumé, nous conseillons de ne pas couper les cheveux trop près de la tête et d'avoir égard à la température et à la disposition du sujet: s'il se trouve sous l'influence d'une animation immodérée, on doit attendre que le sang soit revenu au calme, afin de prévenir une rétrocession dans les fonctions de la transpiration qui, trop souvent, occasionne des rhumes de cerveau et autres accidents; si, au contraire, le sujet est soumis à une température inférieure, les mêmes accidents peuvent se manifester et disposer le sujet au blanchissement de ses cheveux.

Si nous conseillons les cheveux longs, nous conseillons aussi de n'en faire couper qu'une seule partie chaque fois, la moitié ou le tiers seulement du nombre des cheveux, et en les effilant; si, tous les mois, on coupe la moitié du nombre des cheveux, et qu'on leur conserve une certaine longueur, ce procédé parera à tous accidents.

Si la température extérieure était inférieure à celle de la tête, nous conseillerons, après chaque coupe des cheveux, de faire une friction sur le cuir chevelu avec des principes toniques et stimulants, *Eau* et *Pommade n° 1*. Ces principes ont pour but d'élever la température céphalique, et appellent une plus grande quantité de sang en circulation.

Si, au contraire, c'est la température extérieure qui est supérieure, nous conseillons des lotions faites avec les principes astringents et contractants, *Eau* et *Pommade n° 2*. Ces principes neutralisent l'action des courants extérieurs et, par suite, modifient les sécrétions.

CHAPITRE XIII.

DE LA VIEILLESSE.

Traitement de la dernière période de la vie. — Le système dermoïde n'est point susceptible d'une égale sensibilité à tous les âges.

La sensibilité de ce système s'accroît à mesure qu'on avance de plus en plus dans la vie, jusqu'à ce que le sujet ait acquis son dernier développement; puis, cette sensibilité se maintient encore pendant quelque temps, pour aller ensuite en diminuant.

Alors le système dermoïde devient chaque jour moins souple et moins élastique; les tissus se resserrent et les pores se ferment à mesure que le système nerveux s'affaiblit et que les éléments qui l'alimentaient sont devenus de plus en plus insuffisants, et en raison aussi de ce que la circulation du sang dans les vaisseaux capillaires est moins animée.

Durant la première période de la vie, la colonne sanguine en circulation dans les vaisseaux capillaires devient chaque jour plus puissante. La moelle nerveuse progresse également chaque jour, exerçant les mêmes facultés dans les canaux pilifères que le sang dans les canaux artériels.

Dans la dernière période, le contraire se fait observer; la colonne du sang devient, chaque jour, de moins en moins puissante. La moelle nerveuse mise en circulation cesse d'exercer l'influence qu'elle exerçait dans la période précédente.

C'est en vertu de cette loi qu'avec l'âge, l'organisation pilifère s'affaiblit et dégénère, que les granulations pilifères se forment de plus en plus lentement et deviennent de plus en plus faibles.

Pour se rendre raison de la marche que suit la dégénérescence pilifère, il faut observer les cheveux d'une femme pendant la première période de la vie, quand les cheveux offrent leur plus grand développement, et les observer encore durant la dernière période de la vie. Si à 25 ans ces cheveux présentent une longueur de 80 centimètres, à 70 ou 75 ans ils n'auront plus qu'une longueur de 60 centimètres, quoi qu'ils ne soient jamais tombés. Car bien que les femmes qui font partie de la première classe pilifère soient quelquefois soumises à une légère dépilation, le plus grand nombre des cheveux ne tombent jamais; ainsi, ceux des parties occipitales inférieures tombent rarement, et pourtant les sécrétions ont été continuelles.

Cette différence de longueur des cheveux, d'une période à l'autre, trouve son explication dans ce que nous avons dit au chapitre II, à savoir, que, pendant la première période de la vie, la graisse et les huiles qui fournissent à la pilosité sont plus abondantes que pendant la deuxième période.

Tubes capillaires. — Les cheveux sont des canaux hygrométriques. C'est en vertu de cette disposition qu'ils se laissent pénétrer si facilement par les huiles. La colonne des huiles et des graisses mises en circulation dans le canal du cheveu, indique, par son élévation dans ce canal, l'importance de ces mêmes principes que possède le sujet.

L'huile et la graisse se liquéfient de deux manières :

1° Quand la température extérieure est supérieure à celle de la tête, elle élève la température du sujet; sous son influence, la graisse se dissout, l'huile se liquéfie, et la température ainsi obtenue est considérée comme chaleur externe.

2° Quand la température extérieure est inférieure, et qu'à la suite d'un exercice violent le sujet est animé, cette animation élève chez lui la température, en même temps qu'elle liquéfie la graisse et l'huile.

La température ainsi obtenue est considérée comme chaleur interne.

Dans l'un et l'autre cas, une fois que ces éléments sont liquéfiés, ils pénètrent la matrice pilaire, traversent les parois du cheveu, circulent dans son canal et se comportent de la même manière que le mercure contenu dans le récipient d'un thermomètre sous l'influence de la chaleur.

L'huile et la graisse qui ont pénétré dans le récipient pilifère cheminent et progressent dans le canal du cheveu en raison de la quantité mise en circulation, et leur élévation dans le canal pilifère marquera le degré de la température céphalique que possède le sujet.

Pendant la première période de la vie, le réservoir pilaire est si puissant, et la chaleur influe si bien sur l'organisation pilifère, que les huiles contenues dans le récipient pilifère s'élèveront dans le canal du cheveu jusque dans ses dernières limites, de la même manière que le mercure dans le thermomètre sous l'influence de la chaleur.

Si, pendant cette période, les éléments nutritifs s'accroissent et circulent si facilement dans les cheveux, le contraire se fait observer pendant la période suivante.

Car, en effet, pendant la deuxième période de la vie, tous les jours, sous l'influence de la dégénérescence, les sécrétions pilifères deviennent de moins en moins importantes ; tous les jours la puissance du réservoir pilaire va en diminuant, et la colonne des huiles qui en dépend n'est plus assez puissante pour parvenir jusqu'au sommet des cheveux.

Chaque jour une diminution dans les sécrétions se manifeste, une portion nouvelle de l'extrémité des cheveux se trouve isolée.

La portion du cheveu ainsi privée de l'huile qui l'entretenait s'altère progressivement, se dessèche, les fibres pilifères se désagrégent, la portion supérieure du cheveu disparaît peu à peu, soit par le frottement du peigne, soit par celui de la coiffure, sans qu'on puisse s'en apercevoir.

C'est par suite de ce dessèchement que la femme, qui a possédé une longueur de cheveux de 80 centimètres, ne les a plus, à soixante-dix ans, que de 60 centimètres.

Par suite du dessèchement des cheveux, les fibres pilifères se dissolvent, sans qu'il faille, avec les auteurs, considérer cette dissolution ou division des cheveux comme une maladie.

Pour obvier à cette division des cheveux, on a conseillé d'en couper l'extrémité. Cette opération ne peut offrir aucun résultat favorable ; si la coupe des cheveux est inconsidérément faite, elle peut provoquer la canitie.

Cette division dans l'extrémité des cheveux ne s'observe guère, d'ailleurs, que chez les femmes qui font partie de la deuxième, et plus particulièrement de la dernière période de la vie.

M. Dupuytren est un des premiers qui paraisse avoir observé cette dégénérescence dans la pilosité, et qui ait compris qu'il manquait à ce système, et l'énergie dans l'organisation, et les matériaux nécessaires à ses fonctions.

C'est ainsi qu'il a formulé des principes raisonnés, qui l'ont conduit à prescrire la pommade suivante :

Moelle de bœuf, 30 grammes ; baume nerval, 30 grammes ; huile rosat, 4 grammes ; extrait à la cantharide, 4 décigrammes.

Le plus grand nombre des remèdes prescrits ou conseillés depuis lors paraissent avoir été basés sur ceux de ce maître.

La graisse et l'huile, conseillées par lui, ont pour but de suppléer à l'insuffisance de l'économie pilifère ; la teinture de cantharides a pour effet de relever l'énergie des organes et d'appeler dans les vaisseaux capillaires une plus grande quantité de sang.

Mais, si judicieuse que soit la formule de ce maître, il est regrettable qu'on ne puisse employer sa pommade avec une confiance absolue, et en obtenir toujours les résultats espérés. D'abord, les remèdes qui agissent à certaines

époques de la vie n'ont pas la même action à un âge plus avancé. Bien des personnes, qui ont fait usage de cette pommade, n'ont obtenu aucun résultat satisfaisant.

Nous avons fait sur nous-même, ainsi que nous le faisons toujours pour les remèdes actifs qui nécessitent une observation minutieuse de tous les instants, l'essai de la teinture de cantharides jusqu'au degré nécessaire pour provoquer l'animation de l'organisation pilifère, afin d'appeler une plus grande quantité de sang dans les vaisseaux capillaires.

Nous regrettons d'être obligé de dire ici que son action ne s'est pas seulement fait sentir sur le système pilifère, mais qu'elle s'est étendue jusqu'aux organes de la génération. Le trouble qui en est résulté nous a obligé de cesser le traitement. Nous avons donc cherché un traitement différent qui, tout en offrant les mêmes avantages, n'a plus les mêmes inconvénients.

Les remèdes que nous croyons le plus convenables pendant la période qui nous occupe, sont ceux qui agissent sur les propriétés vitales du système dermoïde et peuvent concourir, avec avantage, à rendre au sang, par l'intermédiaire du système cutané, les principes organisateurs qui lui manquent et qui portent plus spécialement leur action sur la peau, en augmentant les sécrétions. En un mot, c'est en rappelant l'énergie de l'organisation pilifère qu'on peut obvier à tous les inconvénients qui contribuent à l'affaiblissement de cette organisation.

Le traitement des cheveux pendant la dernière période de la vie est le même que celui que nous avons indiqué pour la réparation et constitution du sol pilifère B. (V. ch. VI.)

On fera, d'ailleurs, usage d'une nourriture reconstituante saine et régulière.

Nous croyons que ces remèdes sages, quoique énergiques, joints à un bon régime, sont préférables, même au point de vue spécial de la pilosité, à la médication qui a pour base

la cantharide. Au point de vue de l'économie générale, ils n'occasionnent aucun désordre, et l'expérience nous a prouvé qu'appliqués d'une manière suivie et régulière, ils donnent les meilleurs résultats et conservent les cheveux, durant la dernière période de la vie, dans une longueur et une abondance désirables.

La formule Dupuytren contre l'affaiblissement pilifère a pour elle la haute autorité du nom de son inventeur et la valeur théorique des éléments qu'elle comporte. Il est regrettable seulement que les désordres qu'elle entraîne dans les organes de la génération en rendent l'emploi délicat et même dangereux.

Bien des hommes illustres dans la science ont, eux aussi, formulé des pommades basées sur celle de ce maître. Chez les unes, l'extrait alcoolique de cantharides n'existe que dans des proportions insuffisantes pour provoquer l'excitation ; chez les autres, il n'existe même pas du tout ; mais les éléments qui les composent sont tellement multipliés et diversifiés, qu'il est rare de n'y pas rencontrer des éléments qui agissent différemment les uns des autres sur le système pilifère. L'effet produit par les uns est neutralisé par l'effet produit par les autres ; de là un emploi bien inefficace, ou nul.

En admettant même que ces éléments ne se neutralisent pas entre eux, et que l'extrait de cantharides n'exerce aucune action sur le système de la génération, ces produits ne répondraient à aucune des exigences des familles pilifères que nous avons signalées.

Les sols pilaires, comme les sols terrestres, réclament des éléments appropriés à leur nature.

Une terre forte, trop compacte, demande des matériaux et un engrais qui l'ameublissent et permettent aux racines des plantes de la fouiller.

De même le sol pilaire B (voyez ch. VI) exige les matériaux qui lui manquent et l'engrais qui lui donnera de la souplesse et de la perméabilité.

La terre trop légère, et prompte à se dessécher, réclame des matériaux qui la rendent plus consistante et moins perméable à l'action climatérique.

Il en est de même du sol pilifère D (voyez ch. VIII), qui réclame des éléments astringents qui le rendent plus consistant et moins perméable à l'action du climat.

Outre la pommade Dupuytren, on avait mis en vente à Paris des pastilles où entrait la poudre de cantharides et dont l'abus produisit des effets très-violents chez certains sujets.

Toutefois, si nous n'accordons pas aux formules de ces maîtres la place qu'on aurait cru devoir leur assigner, disons ici qu'elles peuvent rendre de grands services aux organes pilifères paresseux. C'est, d'ailleurs, à leur intention qu'elles ont été faites.

Les affections pilifères sont de deux ordres : elles sont constitutionnelles ou locales. Les premières sont plus nombreuses. Pourquoi ne traiterait-on pas les affections constitutionnelles qui intéressent le système pilifère comme on traite les maladies constitutionnelles du corps ? Le nombre des médicaments pour ces dernières est à l'infini, le glossaire des formules n'a pas été ménagé ; il devait en être ainsi, car le même médicament, pour la même maladie, n'agit pas également sur toutes les constitutions. Le tempérament des sujets du Midi n'étant pas le même que celui des sujets du Nord, pour une même maladie le traitement devra être modifié.

De même que les produits n° 1, que nous avons indiqués au chapitre VI, seront plus généralement employés par les familles du Nord que par les familles du Midi, de même aussi les prodiuts n° 2, indiqués au chapitre VIII, auront à leur tour plus de succès pour les familles du Midi que pour celles du Nord. Les premiers élèvent la température céphalique, les autres la modifient. C'est pourquoi nous avons, dans certaines circonstances, indiqué deux traitements, l'un pour la température supérieure, l'autre pour la température inférieure.

Si des formules aussi bien composées que celles des premiers maîtres de la science, que nous avons signalées au commencement de ce chapitre, ne répondent pas toujours aux exigences de la pilosité, quelle confiance devrons-nous accorder à tous ces spécifiques incroyables, tant vantés par le charlatanisme pour la reproduction pilifère ? Question capitale, à cause de l'aveugle et injustifiable confiance des imprudents consommateurs, confiance qui aboutit aux plus déplorables résultats. Un exemple entre mille.

En 1857, les journaux retentissaient de la découverte faite par Steck, chimiste de Stuttgard, d'un spécifique pour régénérer les cheveux.

Malgré mes recherches, il m'a été impossible de retrouver le soi-disant inventeur du spécifique. Le bourgmestre de Stuttgard m'assurait qu'il n'existait point, et que la réclame d'un charlatan exploitait un nom imaginaire.

Quoique le chimiste n'existât pas, le spécifique n'en était pas moins exploité dans toute la France, à raison de 20 francs le flacon.

Les feuilles publiques ne tarissaient pas d'éloges sur ce produit merveilleux contre la calvitie ancienne, contre l'alopécie persistante et prématurée, cette chute opiniâtre de la chevelure, rebelle à tous les traitements ; rien ne manquait à la réclame, sinon la vérité.

Avis à ceux qui, privés de connaissances anatomiques, sans études et sans science, ont entrepris à la légère de traiter une partie de notre organisation dont ils ne savaient pas les premiers éléments, et ont livré au hasard, à l'ignorance des consommateurs, des spécifiques insensés. Malheur à ceux qui leur accordent leur confiance !

CHAPITRE XIV.

DU BLANCHIMENT DES CHEVEUX OU ALTÉRATIONS DES NERFS PILIFÈRES.

Les causes qui peuvent occasionner le blanchiment des cheveux sont très-nombreuses.

Elles sont de deux ordres, les unes internes et les autres externes.

Les causes internes sont celles qui attaquent directement les nerfs et les organes pilifères.

Les causes externes sont celles qui résultent des impressions du dehors et qui n'attaquent, le plus souvent, que la production.

Les causes qui attaquent directement les organes pilifères exercent des ravages bien plus rapides que celles qui n'attaquent que la production.

Le blanchiment des cheveux se transmet par la voie des tubes nerveux.

Les tubes nerveux, ou nerfs pilifères, sont des conducteurs qui transmettent leurs impressions des centres intérieurs vers les organes ; les cheveux conduisent les impressions ressenties de l'extérieur vers les organes. De sorte que, quelle que soit la direction du courant, il va toujours vers l'organisation.

L'examen des fonctions nerveuses, disent les physiologistes, démontre qu'il y a dans ce système deux sortes d'action, ou plutôt deux sortes de courant : l'un qui marche du centre vers la périphérie, c'est-à-dire de l'intérieur vers les organes, et l'autre qui marche de la périphérie vers le centre.

Il existe dans le système nerveux deux sortes d'éléments, dont les uns président à la sensibilité de ce système et les autres aux mouvements.

Ces deux sortes d'éléments sont la moelle nerveuse et la fibre nerveuse. Pour qu'une impression soit sentie, il faut que la fibre sensible communique avec la moelle.

Suivant les anatomistes, le système nerveux joue dans l'économie le rôle le plus élevé ; il est le principe de toutes les sensations, de tous les mouvements ; il domine, en quelque sorte, tous les autres appareils, dont il excite et règle le fonctionnement.

La substance fondamentale du contenu des cellules nerveuses, disent les anatomistes, tient en suspension une multitude de granulations, incolores chez les uns et colorées chez les autres ; dans les cellules colorées, on trouve des granulations pigmentaires, jaunes, brunes ou noires.

Ces découvertes nous expliquent la différence de couleur que nous rencontrons dans les cheveux.

Les cellules nerveuses forment la partie centrale et active du système nerveux ; ce sont elles qui produisent l'excitation, qui déterminent les mouvements, qui reçoivent et éprouvent les impressions sensitives. Les tubes nerveux, eux, sont de simples conducteurs chargés de transmettre, de la périphérie vers le centre, les impressions des agents extérieurs sur l'organisation.

Les causes extérieures qui peuvent prédisposer au blanchiment des cheveux sont très-nombreuses, mais les principales sont les suivantes : le séjour dans une habitation malsaine, les changements subits dans la température, le passage du chaud au froid par des courants frais ou humides. Les ablutions d'eau froide peuvent favoriser le blanchiment. Cette dernière cause est particulièrement puissante, car presque toujours le blanchiment des cheveux commence à la région temporale, où se font les ablutions d'eau froide exigées pour la toilette, là aussi où les cheveux sont le plus

exposés au froid. Ajoutons l'influence des acides comme causes dans les sueurs, et du refroidissement, influence par laquelle la moelle nerveuse s'altère avec la plus grande facilité.

Cette altération consiste en une sorte de coagulation qui marche de la superficie vers le centre. Quand la moelle nerveuse se coagule, elle offre un aspect granuleux, elle se retire, par places, dans l'intérieur des canaux, qui, sur certains points, restent vides et reviennent sur eux-mêmes par la contraction.

Enfin, les cheveux coupés trop près de la tête amènent également le blanchiment; quand la température s'abaisse, elle provoque, par la densité qu'elle communique à la moelle, un arrêt dans la circulation.

Mais quand la température s'abaisse davantage, elle concrète les principes en circulation autour de la germinine et altère ses filaments.

Quand, par un temps froid, les cheveux sont coupés trop courts, le courant porte directement sur l'organisation, et la marche du blanchiment peut être très-rapide.

Les causes intérieures, celles qui provoquent le plus rapidement le blanchiment des cheveux, sont les fatigues de l'esprit, les passions, les chagrins, et surtout les frayeurs subites; les frayeurs subites établissent dans les nerfs pilifères un courant qui porte directement son action sur tous les organes qui sont sous sa dépendance.

C'est à cette action qu'il faut rapporter ces phénomènes de blanchiment subit qu'entraîne une impression profonde de désespoir ou de terreur. Dans cet ordre d'idées, on cite un seigneur espagnol qui, condamné à mort, vit ses cheveux blanchir en une nuit. C'est ainsi que les cheveux et la barbe de Saint-Vallier blanchirent dans vingt-quatre heures; ainsi encore que les cheveux de Marie-Antoinette blanchirent dans la seule nuit qui précéda le jour où elle devait monter sur l'échafaud.

On a rapporté un nombre infini de faits semblables que nous ne croyons pas devoir reproduire.

Il est certain que, sous l'influence de la terreur, les cheveux peuvent blanchir instantanément. Nous en avons eu un exemple à Vesoul, exemple que bien des personnes se rappellent encore.

Le nommé Halem, dit Leduc, fut, à l'âge de sept ou huit ans, poursuivi par un homme en colère. Le jeune Halem, dans sa fuite précipitée, fut pris par le pied dans un regard d'égout; il eut une telle frayeur de voir arriver sur lui l'homme farouche, que, dans les vingt-quatre heures, moitié de ses cheveux blanchirent, c'est-à-dire que les cheveux furent mêlés régulièrement sur toute la surface de l'enveloppe céphalique.

Nous l'avons connu pendant longtemps encore sans qu'aucun des cheveux noirs qui lui restaient blanchît. Ce mélange égal et régulier de cheveux blancs et noirs trouve son explication dans les récentes observations des physiologistes.

Ces observations ont non-seulement démontré que tous les nerfs de l'organisation étaient indépendants les uns des autres, mais que chaque section ou segment de la moelle est complétement indépendant du segment voisin, et qu'un seul segment peut être lésé et atrophié au milieu des autres segments, qui resteront parfaitement intacts. De sorte que, si une sensation est perçue par un cheveu, cette sensation peut ne pas se communiquer au cheveu voisin.

Les segments médullaires peuvent se décomposer eux-mêmes en filaments, ou tubes; ils sont tous également indépendants les uns des autres, ils sont liés seulement entre eux par le tissu conjonctif. Cette substance conjonctive, qui leur fournit aussi des enveloppes plus ou moins résistantes, est destinée à les isoler les uns des autres et à les protéger contre les influences extérieures.

Si la présence du tissu conjonctif s'interpose entre chaque fibre nerveuse, il ne peut donc y avoir aucune communica-

tion dans les fonctions d'une fibre nerveuse à une autre fibre nerveuse.

De même, toutes les fibres nerveuses qui font partie de l'organisation pilifère sont parfaitement indépendantes les unes des autres et ne communiquent pas entre elles.

Toutes les observations que nous avons faites à ce sujet, soit sur les cheveux, soit sur les nerfs, nous ont amené à reconnaître que chaque cheveu possédait individuellement une organisation indépendante de l'organisation qui appartenait au cheveu voisin.

Si la structure de la moelle nerveuse est filamenteuse, comme disent les anatomistes, selon nous, non-seulement il existe une grande analogie, sous ce rapport, entre les filaments qui constituent la substance propre des nerfs et la substance de la moelle pilifère, mais la même analogie se fait encore observer dans la production pilifère.

L'importance de cette conséquence pour nous est l'indépendance, non-seulement de chaque fibre nerveuse, mais aussi l'indépendance de chaque segment de la moelle, ce qui constitue l'indépendance de chaque cheveu.

La moelle nerveuse, ou la miéline des anatomistes, réfractant fortement la lumière, est semblable à une huile épaisse qui donne aux tubes nerveux leur aspect brillant; c'est elle aussi qui donne aux rameaux nerveux leur couleur blanche.

Les cheveux ou la barbe blanche représentent par eux-mêmes la nature, la structure et la physionomie des nerfs dont ils dépendent. De sorte que les différentes couleurs des cheveux, soit fauves, jaunes, marrons, clairs ou foncés, bruns ou noirs, ne sont que des modifications subies par le travail des sécrétions.

Ces modifications sont dues à l'affinité qu'ont les cheveux pour les principes colorants; mais, pour que cette affinité existe, il faut que les organes pilifères n'aient pas encore subi d'altération.

Les cheveux doivent aussi leur souplesse et leur reflet miroitant à la présence de l'huile qui circule dans leurs canaux.

Il est bien certain que les cheveux blancs et la barbe blanche ne sont autre chose que des nerfs dépouillés de leur vêtement protecteur et mis à découvert par suite des accidents qui ont altéré et affaibli l'organisation pilifère. Les cheveux blancs, comme les nerfs pilifères, sont identiquement semblables par leur blancheur et leur physionomie.

Les cheveux blancs, chez nous, ainsi que les cheveux blancs qu'on rencontre dans les familles affaiblies, comme chez les Albinos, ne sont pas autre chose que la production réelle et naturelle des nerfs pilifères. Il ne faut pas aller ailleurs chercher la vérité. Les cheveux sont une production, ou plutôt un prolongement des nerfs pilifères destinés à protéger l'enveloppe céphalique.

Nous avons dit au chapitre III, on se le rappelle, que, si le sang était la force et l'animation dans les fonctions, les nerfs étaient la production.

La moelle nerveuse, à l'état frais, se laisse modifier par les principes colorants, ou plutôt elle se laisse teindre par les éléments qui colorent les cheveux. A l'état frais, elle a une certaine affinité pour ces principes. Mais, quand une cause quelconque vient à l'altérer, toute l'organisation pilifère participe à cette altération. A partir de ce moment, les organes pilifères n'ont plus aucune affinité pour les principes colorants ; à mesure que ceux-ci se présentent à l'organisation pilifère, celle-ci les décompose, comme elle décompose la couleur qui existait déjà dans les cheveux.

Nous ne dirons pas, avec les auteurs, que la cause du blanchiment des cheveux est le résultat de l'absence d'huile dans ceux-ci. Non, car les cheveux devenus blancs contiennent la même quantité d'huile qu'avant la décoloration, leur souplesse est la même, leur développement est le même. De plus, les cheveux du plus beau blanc, argentés, avec des

reflets chatoyants, sont ceux qui appartiennent à la famille D, et qui, par conséquent, contiennent la plus grande quantité d'huile.

Autre exemple de l'effet que l'huile produit dans les cheveux :

Si des cheveux noirs produits par un sol qui ne contient pas d'huile, comme celui de la famille B, dont la production est naturellement sèche, terne et rigide, étaient bien frictionnés avec la graisse la plus blanche, l'axonge par exemple, après la friction, et pour le temps où elle persistera, ils deviendraient d'un noir aussi rutilant, et aussi souples que les beaux cheveux noirs qu'on rencontre dans la famille D.

Il en faut conclure que l'huile, dans les cheveux, a le pouvoir réflexe, c'est-à-dire qu'elle réfracte la couleur, mais ne l'augmente pas. On peut dire qu'elle agit sur les éléments qui colorent les cheveux de la même manière que le vernis employé par les peintres agit sur les peintures.

Disons aussi que les huiles paraissent agir de la même manière sur l'ossification céphalique. En effet, l'ossification cranienne paraît, comme les cheveux, participer à la coloration, sans que pour cela le crâne participe lui-même à la décoloration. Cela nous paraît démontré par les observations suivantes, qui nous ont été communiquées, il y a quelque temps déjà, par un homme compétent.

Je cite textuellement :

« J'ai eu en ma possession le crâne de quelqu'un que j'avais connu. Ce crâne, malgré un long séjour dans le sol, contenait encore tout entière la substance du cerveau.

« Lors de l'inhumation, le corps avait été placé sur une partie déclive, les pieds en amont et la tête en aval. Quand la tête s'est détachée du corps, elle s'est renversée sur la partie supérieure du crâne. Des flocons de terre boueuse obstruèrent complétement les ouvertures qui communiquent au cerveau, de sorte que la substance du cerveau était res-

tée parfaitement intacte. La partie externe et superficielle du crâne seulement paraissait avoir été altérée par les principes calcaires du sol dans lequel la tête reposait.

« Je nettoyai ce crâne et le frottai d'huile ; il ne fut pas plutôt lubrifié, que la partie du crâne qui avait été altérée par les principes calcaires prit immédiatement la couleur des cheveux du défunt.

« Afin de pouvoir apprécier cette découverte, je me procurai deux autres crânes. Le premier avait appartenu à un octogénaire que je n'avais connu qu'avec des cheveux blancs, mais de ce blanc terne, avec des reflets fauves, qui me laissait deviner que les cheveux avaient été jaunes dans le principe.

« Le deuxième crâne avait appartenu à un jeune sujet de vingt ans, qui avait possédé une chevelure noire magnifique.

« Malgré le séjour dans la terre d'un grand nombre d'années, il existait encore, dans les anfractuosités superficielles du crâne, de fortes mèches de cheveux. Ceux du centre, qui avaient été protégés contre l'humidité du sol, étaient restés noirs et pâteux, tandis que ceux qui avaient été en contact direct avec le sol étaient devenus blancs, mous et également pâteux.

« L'ossification cranienne, chez ce jeune sujet, paraissait n'avoir pas été, pendant la vie, suffisamment consistante pour ne pas se soumettre à des dépressions exercées, et par les membranes superficielles du crâne, et par les membranes sous-dermiques. Il doit en être ainsi, car la transmission des éléments nutritifs ne se fait bien, de l'économie primitive à l'économie pilifère, que par l'accolement des tissus épicraniens aux tissus sous-dermiques. Par la raison que l'ossification des jeunes crânes n'est pas suffisamment solide, ils se laissent facilement comprimer par les tissus qui s'y superposent; à la suite de ces compressions, la partie superficielles du crâne présente des anfractuosités, tandis que l'os-

sification d'un vieux crâne devient tellement solide avec l'âge, que sa surface est serrée et polie comme une glace.

« Les deux crânes dont nous venons de parler étaient, au moment de l'exhumation, complétement dépourvus de la substance du cerveau ; ils revêtaient tous les deux le caractère de la nature du sol dans lequel ils avaient reposé si longtemps.

« L'ossification cranienne, surtout la plus jeune, paraissait avoir été plus altérée par les ravages du sol que la précédente.

« Je nettoyai les deux crânes et les exposai à l'air pendant un certain temps, afin de faciliter l'expulsion des principes du sol dont ils s'étaient chargés. Ensuite, je versai dans la cavité des crânes une certaine quantité d'huile, et je graissai plusieurs fois les surfaces extérieures, de manière à ce que les huiles pussent pénétrer l'épaisseur du crâne. A la suite de chaque opération, le crâne à cheveux noirs brunissait de plus en plus, tandis que celui à cheveux blancs jaunissait chaque fois davantage. »

Cette participation du crâne à la coloration primitive des cheveux paraît confirmer notre opinion. Il est certain qu'on peut lire sur un vieux crâne la couleur primitive des cheveux qui l'avaient orné pendant la vie.

Ajoutons, pour faciliter ces observations et en légitimer les conclusions, que les cheveux blancs, aux reflets jaunes, ont été fauves à l'origine ; les cheveux d'un blanc brillant et argenté, des cheveux noirs ; et ceux d'un blanc mat, des cheveux marron foncé.

Pourquoi cette différence de physionomie dans la décoloration des cheveux, puisqu'ils sont tous de même nature, et que les causes du blanchiment sont les mêmes ? On ne saurait admettre que les sulfures, bases de la coloration fauve, sont plus difficiles à décomposer que les carbures de fer, principes des couleurs foncées. Il faut admettre que les cheveux ont plus d'affinité pour les principes qui colorent en

jaune que pour les principes qui colorent en noir. Mais cette opinion n'est pour nous que probable.

Les cheveux marrons, les bruns et les noirs tiennent leur couleur de deux teintes superposées. L'une, jaune ou fauve, qu'on observe généralement chez les enfants pendant le premier âge et qui apparaît la première, couvrant les cheveux dans toute leur longueur. On peut la considérer comme étant la couleur primitive du tissu pilifère, de la même manière que la couche de peinture qu'on applique la première sur le bois est considérée par les peintres comme couche de fond. Puis, successivement, d'autre couches couvrent la première. C'est, ou la couleur marron, ou la brune, ou la noire (suivant que ces éléments sont sécrétés en plus ou moins grande quantité), qui est purement externe et superficielle.

On peut se rendre compte de l'existence de la couleur jaune dans les cheveux noirs en présentant une mèche de ces cheveux à une forte lumière : la lumière qui a le pouvoir réflexe réfractera la couleur primitive ; ou, encore, en soumettant des cheveux noirs au contact des acides, tels que l'acide nitrique affaibli, ou des sueurs fortes : à la suite de ces essais, les cheveux deviennent jaunes; si, au, contraire on emploie des acides plus forts, les cheveux deviendront blancs.

Ces observations nous expliquent suffisamment que la couleur jaune résiste mieux à la décoloration que la couleur noire, et que, si le crâne participe à la composition des principes colorants, il ne participe pas, comme les cheveux, à leur décomposition.

Nous l'avons démontré, l'ossification cranienne répond à la couleur primitive des cheveux, elle ne répond pas aux cheveux qui ont changé de physionomie.

CONCLUSIONS.

Il nous reste à conclure et à faire nos réserves.

Dans l'histoire des cheveux, ce qu'il y a d'important à considérer, c'est : 1° la nature du sol dont ils dépendent; 2° l'organisation qui les produit ; 3° la manière dont fonctionne cette organisation ; 4° les matériaux qui lui sont nécessaires ; 5° les relations qu'elle entretient avec les organes de l'intérieur.

Les savants qui ont écrit sur cette matière ont négligé de l'étudier dans son principe, de distinguer les classes et les sols pilifères.

Depuis Hippocrate, le premier qui y ait touché, jusqu'à nos jours, la question n'a été traitée que superficiellement.

On a plutôt étudié la production que l'organisation. On a eu grand tort aussi de considérer le bulbe du cheveu comme étant l'organe principal, tandis qu'il n'est autre chose que le produit de l'organisation.

Pour n'avoir tenu aucun compte de la physionomie, les auteurs se sont en quelque sorte réfutés et détruits les uns les autres.

Les expériences ont été opposées aux expériences et ont semblé s'annuler entre elles.

Exemple : Un chimiste analyse des cheveux noirs. Ces cheveux sont le produit d'un sol qui contient tous les éléments nécessaires, excepté l'huile et la graisse, ou du moins la quantité en est si minime, qu'on ne la signale pas.

L'expérience faite, l'observateur consigne le résultat de ses travaux, et il se trouve que, parmi les différents éléments

découverts, l'huile ne figure pas. (*Elle ne pouvait pas, en effet, y être rencontrée, puisque le sol n'en contenait pas.*)

Plus tard, un autre expérimentateur analyse aussi des cheveux noirs; il se trouve que ces cheveux sont le produit d'un sol qui contient beaucoup d'huile. La présence de cette huile colorée est reconnue, écrite et consignée.

De ces deux expériences, faites isolément sur des cheveux noirs, la première sera réfutée par le physiologiste, qui ne manquera pas de dire, dans son traité, que depuis la première expérience jusqu'à la dernière la science a fait des progrès, et que c'est en vertu de ces progrès que l'huile a été découverte.

Et, pourtant, la première expérience était aussi judicieusement faite que la deuxième.

Si ces deux savants avaient d'abord examiné et consigné la physionomie du sol dont dépendaient les cheveux, analysé ensuite séparément ce sol et son produit, les expérimentateurs auraient reconnu, à la suite de leurs opérations, cette vérité, que la production répondait au sol qui la produisait.

C'est-à-dire que la différence qu'on rencontre dans la physionomie d'un sol qui contient des principes graisseux, avec la différence qu'on rencontre dans la physionomie d'un sol qui n'en contient pas, rend raison de la nature des éléments contenus dans chacun des sols pilaires.

De là condamnations réciproques, et réfutations qui ont laissé la question en suspens et découragé les expérimentateurs.

Par une circonstance analogue, certains auteurs ont affirmé l'existence de l'artère faciale, tandis que d'autres, ne la constatant pas par leurs expériences, viennent réfuter les premiers.

Nous-même, qui avons signalé l'existence et les fonctions de la germinine, nous pourrions, par la difficulté qu'il y a de la rencontrer, être à notre tour réfuté.

La germinine est une petite pyramide de nature fibreuse; elle est la première production du nerf pilifère, puis elle devient un organe de transmission pour l'entretien du cheveu; elle est implantée dans la cavité du bulbe, et c'est autour d'elle que les matériaux pilifères se réunissent pour être modifiés et, ensuite, distribués à la pilosité. Le bulbe du cheveu tient sa forme de la germinine, c'est-à-dire que le bulbe réfracte l'empreinte qu'il tient d'elle.

La germinine, qui est une production, est rarement observée dans les cheveux qui ne sont plus vivaces.

Quand, par exemple, un segment médullaire fait défaut, qu'il ne fournit plus au siége de l'organisation (la matrice), le bulbe du cheveu s'entretient d'abord des éléments qui sont encore sous sa dépendance, et ensuite les fibres qui composent la germinine se détachent du germe et s'accolent aux parois du bulbe, et la germinine n'existe plus. Ou si, comme à la suite d'une couche ou comme dans bien d'autres circonstances qu'il serait trop long de signaler, l'organisation ne fournit plus à l'organisation pilifère, cette dernière entretient la pilosité de son propre fonds, jusqu'à ce qu'elle soit elle-même épuisée. Dans ce cas aussi, la germinine se flétrit et se dessèche, les fibres qui la composent se détachent les unes après les autres et s'accolent aux parois du bulbe, et la germinine disparaît.

Dans l'état de ses fonctions, la germinine est enveloppée d'un corps charnu qui la couvre complétement. Mais quand l'économie ne lui fournit plus, ce corps charnu disparaît.

La germinine est tellement déliée et délicate, qu'elle ne peut être observée qu'à l'aide d'un microscope de fort grossissement. D'après les difficultés qu'il y a de l'observer, nous pourrions, dans bien des circonstances, être réfutés inconsidérément.

Nous qui, le premier, avons observé la manière dont les cheveux se colorent, nous pourrions également être réfutés sous ce rapport.

Nous avons dit que les poudres granuleuses, celles qui s'échappent du résidu vaseux que nous avons signalé au chapitre III, et qui colorent les cheveux, soit jaunes, marrons, bruns ou noirs, cheminent de la base du derme vers la matrice pilaire, s'accolent à cette dernière, se dissolvent, et la pénètrent, pour ensuite se réunir avec la moelle, le sang et l'huile, au siége de la matrice, au réservoir commun.

Les molécules granuleuses qui colorent les cheveux ne sont pas toujours appréciables chez tous les sujets.

Ainsi, par exemple, dans un sol en C, ces molécules seraient difficilement appréciables, à cause de la densité et de l'empâtement que cette membrane présente.

Ces molécules seraient encore plus difficilement observées dans le sol B, parce que la sécheresse et la contraction donnent à la membrane une épaisseur qui ne permet pas ces observations.

Les molécules colorantes, dans l'état de leurs fonctions, ne peuvent être observées que dans un sol souple et gras, comme le sol en D. Il faut l'observer surtout en pleine activité de sécrétion, c'est-à-dire quand la membrane est encore palpitante sous l'influence de la vie. Car, après la mort, les molécules, tout en cheminant encore pendant quelque temps, finissent par ne plus être distinctes.

Outre ces conditions, il faut prendre le sujet dans les moments de chaleur et de lumière, où les molécules sont en mouvement rapide et se distinguent nettement.

Il faut, de plus, choisir de préférence les produits de la pilosité faciale, soit sur la ligne médiane de la maxillaire inférieure ou au menton, c'est-à-dire là ou la pilosité est bien développée.

A moins de prendre ces précautions, on contestera inconsidérément nos théories et l'on nous opposera des expériences tronqués ou mal faites.

Ces difficultés, accumulées autour du problème que nous avons tenté de résoudre, ont fait dire, d'ailleurs, à un des

maîtres de la science moderne, qui en avait sondé toute la profondeur :

« Le problème des sécrétions pilifères semble trouver chaque jour une solution ; les spécifiques se multiplient, et la science reste ignorée. »

Nous serons trop heureux si nous avons, dans la généralité, infirmé cet aphorisme, et apporté quelque lumière dans une question aussi délicate.

AVIS

Nous croyons être agréable aux personnes qui ne voudraient pas confectionner elles-mêmes nos produits, selon les formules indiquées, en nous mettant à leur disposition. Elles trouveront chez nous ces produits, qui, depuis 1852 jusqu'à ce jour, ont acquis une réputation justement méritée.

Ils sont connus sous le nom de *Pommade pilifère n° 1*, et *n° 2; Eau pilifère n° 1, et n° 2*.

Nous avons aussi, à l'aide de végétaux reconstituants, combinés avec des principes tanniques, composé une *Eau végétannique* qui contribue avantageusement à la réparation des pertes causées par l'abondance des sueurs et qui s'oppose en même temps à la dilatation des vaisseaux capillaires.

Sous le nom de *Nervosine pilaire*, nous avons composé une pommade indispensable à la revification des cheveux.

Sous le nom de *Récapillisatrice*, une eau qui, employée de concert avec la *Nervosine*, est d'un effet infaillible.

Nous n'avons pas à faire l'éloge de nos produits, mais nous pouvons dire, sans crainte d'être démenti, que la *Nervosine* est indispensable aux personnes délicates, dont la constitution exerce une action si directe sur la chevelure.

Elle est également indispensable à la suite des couches, comme à la suite de toutes les maladies graves qui portent atteinte à la chevelure; son usage, en reconstituant les nerfs pilifères, répare en même temps les désastres du système nerveux.

L'*Eau récapillisatrice* exerce sur l'organisation pilifère des effets tout aussi remarquables, et chez les personnes de constitution faible et délicate, comme à la suite des cou-

ches et de maladies graves, l'emploi de la *Récapillisatrice* reconstitue les vaisseaux capillaires, arrête la chute des cheveux et ramène la végétation capillaire.

Les personnes qui ne sauraient pas discerner les besoins de leur chevelure devront nous adresser une mèche de leurs cheveux coupée ras à la partie supérieure de la tête.

Pour nous mettre à même d'en apprécier plus sûrement les besoins, il est essentiel que les cheveux n'aient pas reçu de pommade depuis au moins trois jours.

Il sera bon, toutefois, de nous donner des indications sur la santé du sujet, sur les causes présumables qui auraient pu altérer la pilosité.

FIN

TABLE DES MATIÈRES.

	Pages
INTRODUCTION.	V

CHAPITRE I^{er}. Du cuir chevelu, de sa structure et de ses rapports avec le développement de l'individu. 1

II. Analyse des éléments qui composent le cuir chevelu. 8

III. Mécanisme pileux.. 14

IV. Eléments qui concourent à la production de la pilosité.— Rapport de la circulation avec le développement pileux. 25

V. Traitement du cuir chevelu et des cheveux pendant le temps de la première période de la vie. 31

VI. Traitement du sol pilifère rigide et sec (B) pendant la deuxième période de la vie. 33

VII. Traitement du sol pilaire C pendant la deuxième période de la vie. 37

VIII. Traitement du sol pilaire mou et huileux pendant la deuxième période de la vie. 41

IX. Hygiène capillaire ou culture des cheveux 46

X. De l'influence de la transpiration sur le système pileux. 52

XI. Des causes de la perte des cheveux chez les femmes par suite des couches, et chez les sujets à constitution faible et délicate.. 60

XII. De la coupe des cheveux; son influence sur l'organisation pilifère au point de vue du déplacement de la pilosité.. 68

XIII. De la vieillesse. 74

XIV. Du blanchiment des cheveux ou altérations des nerfs pilifères. 82

Conclusions. 92

Avis. 97

Paris. — Typ. Walder, rue de l'Abbaye, 22.

www.ingramcontent.com/pod-product-compliance
Lightning Source LLC
Chambersburg PA
CBHW071407220526
45469CB00004B/1185